国色丹青

王绣牡丹画精品集

河南美术出版社

王绣　中国美术家协会会员、国家一级美术师，毕业于哈尔滨师范大学美术系。现任洛阳博物馆馆长、河南省美术家协会顾问、洛阳市文联副主席、洛阳市美术家协会主席。文化部全国优秀文艺工作者，享受国务院特殊津贴。

美术作品曾入选"全国首届中国花鸟画展"、"全国第八届美术作品展"、"中国当代牡丹书画艺术大展"等，多次参加全国及省级大展并获奖。

其美术作品由国家文化部选送泰国国王行宫"淡浮院"陈列并收藏；并多次作为国礼赠送印度、新加坡、法国等国家元首。部分作品被故宫博物院、钓鱼台国宾馆、首都新机场、中央军委大楼、日本、韩国等博物馆陈列并收藏。

出版有《洛阳汉代彩画》、《牡丹雅韵—王绣牡丹绘画精品》、《中国牡丹画技法大全》、《牡丹画教程》、《洛阳文物精粹》等画册。并多次应邀出访国外举办展览和讲学。

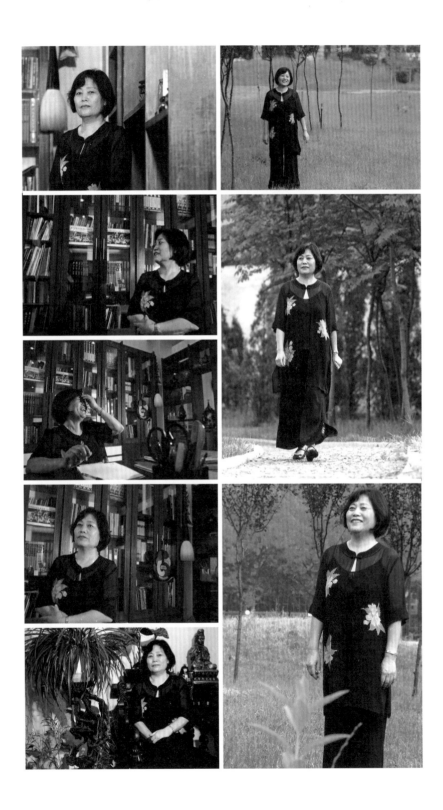

香魁断记

文/左小枫

王绣非常幸运地居寓昔日王城，亦即今日以牡丹种植而名扬天下的王城公园，这使她从开始就与牡丹结下了不解之缘。从那时起，一个梦幻之旅开始了。

今天，在我们追寻已逝的岁月时，在造访王绣曾经摹写牡丹的种植园中，已经很难再觅一度清静的后庭牡丹竟自开放的孤傲。一个外埠人，原本很难把持他乡深厚的泥土所生发的气息，但从我们能够看到的数以百计的牡丹写生画稿中，却不难发现王绣严谨的作风、细致入微的观察，自然还有非同凡响的技术功力。艺术家之于自己的创作世界，源自于她如何将自己的艺术触角深植于她生活的厚土。因而，在我们研读王绣的牡丹作品时，尚能透过表象而深入到其精神的层面。我们所能破解的是，艺术家内心的冲动，往往像春日来临时的冰雪消雪，是润物细无声的对艺术本体的抚摸。

这是个复杂的现象。解读王绣笔下牡丹，不啻是对艺术本体的追溯。我们至今都在记忆的锁链中查寻她有关家乡哈尔滨的水彩和油画风景写生。从技术层面上讲，这是她日后牡丹创作所获得的最初原动。无论是风和日丽，还是雪后初霁，水彩的技艺浸润在纸面上缓缓地游走，和着油画笔触，幻化成日后国画笔墨的浓情恣意。一个小的细节，每每作品既出题跋落款时，王绣执意不肯使用繁体的"繡"字。我猜想，当是特别在意用华丽的"丝锦"

① 高中时期
② 在哈尔滨师范大学艺术系上学期间社教归来（1964年）
③ 在自己画的毛主席像前留影（1966年）
④ 在自己创作的《毛主席革命文艺路线胜利万岁》作品前留影（1968年）

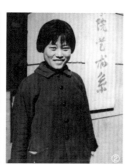
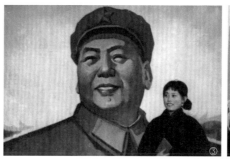
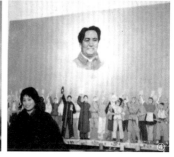

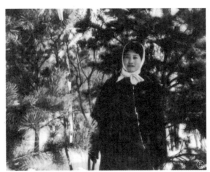

⑤ 在哈尔滨师范大学留影（1965年）
⑥ 结婚纪念（1968年）
⑦ 在洛阳王城公园（1984年）

所"秀"出的优美意境。重要的是，那种天生的本能最能点化的竟是中国的传统笔法与水彩油画技术的了无印迹的融合。在这里，一种水色交融的法式和萌发自内心的欢娱造就了明净的格式而笔走龙蛇。

我们不得不断望洛阳深厚的文化对王绣老师的濡染。今日的许多画家，或出于名利之诱惑，或基于功力之差强，往往将自己的作品贴上所谓"传统""文化"的标记而喧嚣于市井坊间。孰不知，作品的真正内蕴，往往是对历史传统的繁复的凭吊。阅读王绣的履历，她的职业特性，使她的创作让人难以望其项背。"鹳鸟石斧"的粗犷，"兽面纹方鼎"的狞厉，以及"三彩豆"上的随意点虱，这些古人留给我们的人文瑰宝，在王绣的总体艺术演化中打上了最直接的烙印，又恍然侵入牡丹绘事的枝繁叶茂之中。相对于他人，我们所读所悟，远非他人之语焉不详而似花非花。我们所要表述的，是她在洗尽铅华后描绘出的帝后庭堂的姹紫嫣红，是六宫粉黛的皆无颜色，是望断天阙的香魁和与谁共品的国色。因而在忘我的境界里，花的意义被无穷地炙烤，从而换取澈人魂魄的力量。在这里，人格与画格试图经历崇高与哀婉而凝聚成冰点。那感动我们大家的魅力是始于心，行于身，并最终止于大象之无形。

艺术的至高境界是什么？是歌者的行吟，是浪漫的追思，是雍容华贵的扑朔迷离，是终结了阴霾的一丝明丽的光线，是盛世映像中的华美乐章，还有那嘤嘤飞舞在姚黄魏紫中的精灵。

情相近　一瓣心香
——王绣艺术解读

文/许亚红

国人皆知，"洛阳牡丹甲天下"。自古至今，有多少文人雅士赋诗、作画赞美她，近水楼台先得月，洛阳更是涌现出一批摹写牡丹仙子的丹青高手，而王绣女士更是其中的佼佼者。

物以类分，人以群聚，鸟择树而栖，水择地而居，也许冥冥之中，在万里之外，她谛听到了牡丹仙子无言的召唤，在上世纪80年代初期，她告别了生于斯的冰城哈尔滨到古城洛阳定居，豪爽才情并兼的北国女儿与雍容华贵的古都之花一见钟情，从此，她便与牡丹为邻，朝夕相伴，从含苞待放到遍地凋零，她慢慢知悉了牡丹仙子的所有秘密，牡丹成了她心灵的知己、生活的慰藉。

有时在浩月高悬的良夜，有时在霞光万道的晴日，她都会徜徉在牡丹园里，与花共享明月的沐浴、丽日的照耀，她快乐着牡丹的快乐。然时光无情，在花开的日子里，适逢天降暴雨，她心疼了，心疼——她心上的牡丹，精神的伴侣，她毫不犹豫地冲进了牡丹园，试图以自己的臂膀保佑那弱小的生灵，她恨自己的能力与花一样弱小，只能选择在暴雨中与牡丹仙子们一同接受天公的蹂躏、考验与恩赐。风雨过后见彩虹，她惊喜地发现，经过风雨的洗礼，姚黄愈鲜，赵粉更艳了。在风雨中，在无言中，牡丹仙子默默地给了她生活的信念和启迪。

她更爱牡丹了，感于心扉，流于绢素。毕业于哈尔滨师范大学艺术系的

① 在画室作画
② 在洛阳植物园写生
③ 在西泰山写生
④ 与牡丹合影

王绣女士，以她的慧心灵质巧手妙笔挥写牡丹神韵，细诉心中万种风情。

怀着淡淡的好奇，我开始有意地寻觅她的画册，观看她的作品，试图通过那浮跃于纸上的锦绣花姿，去解读王绣女士的心灵秘语，去探寻一位现代才女的心路历程。

她的画潇洒纵逸，奔放淳朴，那是一个充满纯真爱情的绿色乐园，让你的心忘却烦忧，忘情地享受着春天的繁花似锦。"生命如花，在这春风里阳光下尽情陶醉吧"——我仿佛听到了王绣女士内心的呓语。与此同时，李清照的声音也响在耳边："归来也，著意过今春。"可见才女不论古今都是热爱生活的，教我们懂得生活的情趣，把握生命真谛。

不迷不入，不入不悟，不悟不通，不通不精。王绣女士最爱夜光白，她笔下的白牡丹纯净剔透，超凡脱俗——纯白的花朵沐浴在交接的月光里，叫我不禁想起了"当庭际，玉人浴出新妆洗"。充满了生命的质感和诱惑，教人心回归到了对生命最原始的感动和膜拜里。

与之相对，她的墨牡丹也叫我心动，笔酣墨畅，浑厚内敛。真真是：露痕轻缀，凝净洗铅华，无限佳丽。

这也仿佛是王绣女士生命的写照，她精力充沛，才情过人。现任洛阳博物馆馆长、河南省美术家协会顾问、洛阳市美协主席等职，并接待过多位国家领导人的视察。在艺术创作上也硕果昭显：许多作品屡获大奖，并作为国礼赠送印度前总理拉奥和新加坡前总理李光耀。还出版了多本画册，时常到国外讲学。

如今在河南洛阳，王绣女士可谓是家喻户晓，人们争相收藏她的作品，她的画价也蒸蒸日上，她正处在绘画艺术厚积薄发的最佳年龄段，她亦会投入更多的精力描绘她心爱的牡丹，且更加精益求精。我相信随着她不懈的努力和对艺术的敏锐力，她会再创事业新高峰。

⑤ 1990年个人画展
⑥ 1994年在欧洲艺术考察
⑦ 全家福
⑧ 与儿子才予和才志在日本合影
⑨ 1990年春节与画家候震、吴非、左小枫等合影
⑩ 在日本冈山寺院画作前留影
⑪ 在威尼斯考察

艺术集评

天下文化名人都有自己的品牌，文学一本书，戏剧一出戏，绘画名家也各有一绝：郑板桥画竹、金农画梅、齐白石画虾、徐悲鸿画马、李可染画牛、黄永玉画荷、王绣因画牡丹而独步画坛。王绣笔下的牡丹注重色调，尤其注重牡丹的整体气势、色彩浓重，记述牡丹在春季、雨季、阳光等不同氛围、空间、情景中的变化和种种感受。自画牡丹第一人杨子华之后，历代画家都有牡丹名作传世，边鸾、黄荃、徐熙、徐崇嗣、王渊、钱选、沈周、恽南田，近现代有张大千、王雪涛、唐云等都以善画牡丹著称。不同时代的艺术家在表现这些花枝叶瓣时，造型、笔墨色调都有不同的突破。因为牡丹好看不好画，画牡丹不易是花鸟画家们都明白知道的。但是王绣笔下的牡丹可谓是当代第一，这不仅源于她生活在牡丹之都，更在于她对于牡丹之情，我称王绣是当代中国牡丹绘画之王后。

□朱国才　原《美术报》总编/美术评论家

读画家王绣的作品让我想起著名美术史论家万青力先生对潘天寿艺术的研究时所论述的，王绣的绘画是空间视觉的呈现，图式的静态，凝聚了艺术家对自然与生活瞬间的景象和境像的追求，通过艺术的手段抒发艺术家的感情与思想；而自然与生活及人的思想感情又是在动态中不断变化运动的，以静止的空间视觉形象表达宇宙万物的律动，所以中国画意境的终极追求是"静"，是"静中有动"的辩证思想。

王绣女士在她所居之城家喻户晓，是这个城市的文化品牌，是受到人们普遍尊敬与爱戴的艺术家。画家王绣首先是一位博物馆馆长，是古都洛阳的文博专家，她在文博考古工作中细致严厉，有违科学、学术的问题丝毫"不大度"，不可通融，但她为人处事非常热情宽厚、淳朴大度，在繁忙的工作之余勤奋创作，她的工作室是真正意义上的工作室；处理文博日常工作兼绘画创作，接待全国各地到访的艺术家，所以她今天能取得这样的成绩和知名

度，受到人们的尊敬与爱戴绝非偶然，和她相处过的朋友都为她的人格魅力所吸引。艺术才能与人格修养是成就真正艺术家的条件，也就是我们常人所说的"画如其人"、"德艺双馨"这句名言。

　　　　　　　　　　　□洛奇　中国美术学院教授/当代画家

　　我喜欢王绣的牡丹绘画。她的作品以墨衬色，以远衬动，以静衬情，形成了自己独有的艺术风格面貌。她的作品构图饱满、色彩鲜艳、线条流畅、技术娴熟、笔墨清秀。然而成就"王绣牡丹"的主要原因，我认为在于她的艺术主张和艺术态度，她对于艺术表现的审美倾向，更重要的理念在于她对自然的热爱，强调对自然的观察与感受，所以我在她的作品中读到了阳光，享受到了灿烂，一种对生命的关爱和热情，她是当今最有魅力的女画家。

　　　　　　　　　　　□钱大礼　"西泠五老"之一/著名花鸟画家

　　赏读中国画家王绣的作品我感到特别的亲切，因为我也是将花卉作为自己艺术主题来进行创作的，尽管我是用油画的表现方式，虽然造型与技法有不同，但是对自然、对美的感受是相通的。艺术家热爱自然、感受自然，将自然转化为心语和审美，是艺术的最高境界，我在艺术家王绣的作品中深深地感受到了。

　　　　　　　　　　　□拿吉　马来西亚国家美术馆馆长/著名画家

　　画家王绣用她女性特有的细腻与情怀，表达了东方艺术的形神雅致，她将牡丹赋予了人文精神。我喜欢她《国色浓香》那翡翠般迷人的色彩，别致清新，极具现代意识又具有东方之韵。她的艺术气韵长存，柔情永驻。

　　　　　　　　　　　□安娜里娜　瑞典东亚艺术博物馆/艺术理论家

王绣是将中西艺术结合得最完美的花鸟画家，之所以这样认为，是因为她将绘画的写实与写意给出了新的图景，她是将雅与俗高度融合的优秀当代艺术家。

西方艺术注重视觉的实境，中国艺术注重笔墨的意境，她将这两者完美地结合在一起，所以读她的作品意如受之眼而游于心，澄怀忘虑，物我交融，得之于感悟，像与意统一，情与景统一，静动交融，热切感性，借物化境，达到了艺术的最佳境界。

<div align="right">□莫马　泰国王子大学教授/当代画家</div>

王绣的成功，除了自身的天赋外，可以说"天时、地利、人和"三者占尽，逸韵清响，天籁自鸣，一个名人的诞生，诸多因素缺一不可，龙虎风云，天地遇合，岂徒然哉！

王绣以中国传统的笔墨形式，兼容西洋画的艺术手法，成功地闯出了一条适合自己发展的路子，缘于深厚的素描功底和女性特有的柔媚，她笔下的牡丹作品构图空灵、色彩富丽、气韵生动、宛若天光。流光溢彩的画面上，或雀儿在枝头喳喳细语，或蝶儿在花间翩翩起飞，盎然的春意，孕育着勃勃生机。谢赫在绘声绘色画六法中首先提到的是"气韵生动"，而花鸟画真正达到气韵生动谈何容易。王绣确能以特有的灵性和悟性，赋予花鸟以勃勃生机，有势、活脱、灵动、蕴含生意，可谓得花木真魂真气，临风有神，悄然生姿，正如黄宾虹所言："参乎造化，妙合自然。"

<div align="right">□董高生　理论家/民俗学专家</div>

图录

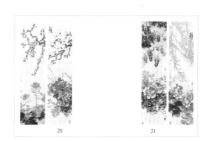

20

21

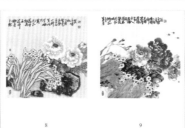

6

7

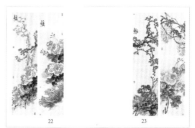

22

23

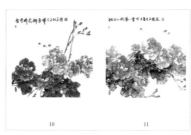

8

9

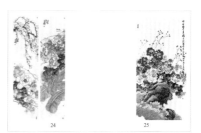

24

25

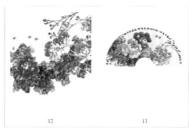

10

11

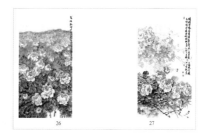

26

27

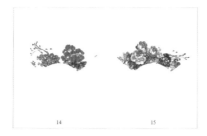

12

13

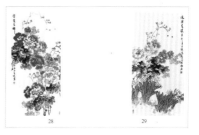

28

29

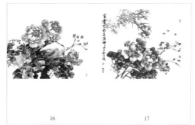

14

15

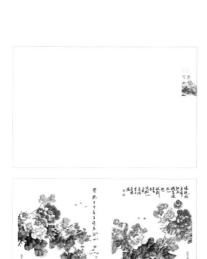

2

3

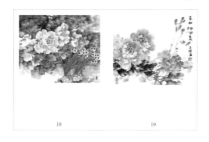

16

17

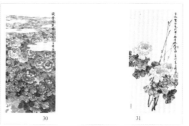

30

31

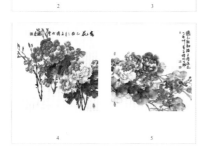

4

5

18

19

32

33

图录

写意

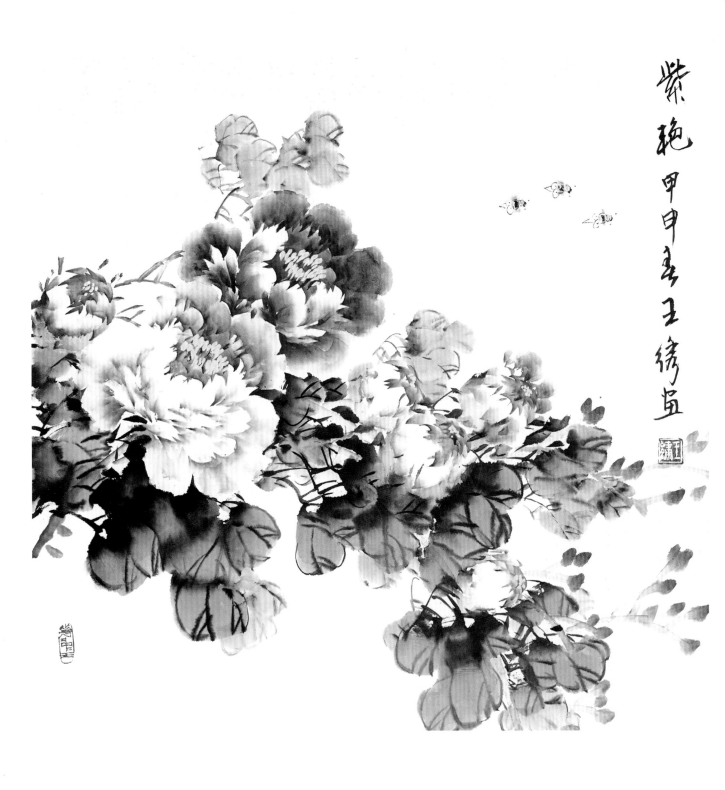

紫艳
69cm×69cm/2004年

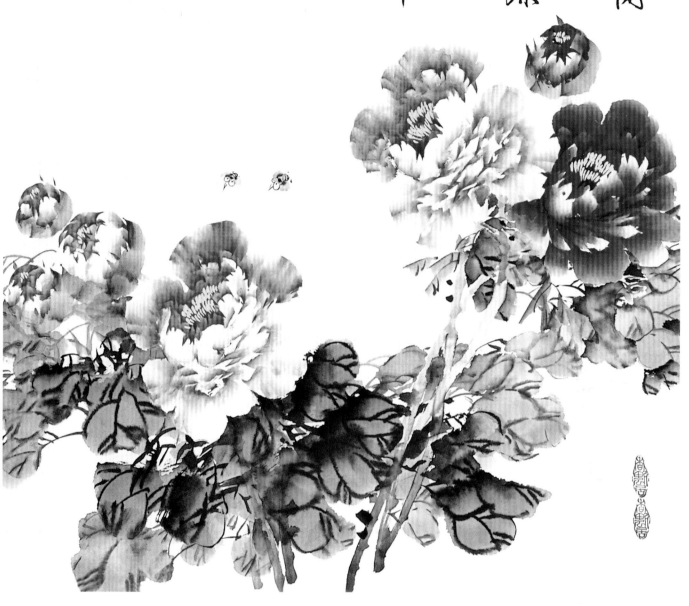

绿艳闲且净
绿艳闲且净
花蕊愁成断
肠真岂知心
色重春深一
日吉制手绘

壬辰红复浅深

绿艳闲且净
69cm×69cm/2005年

3

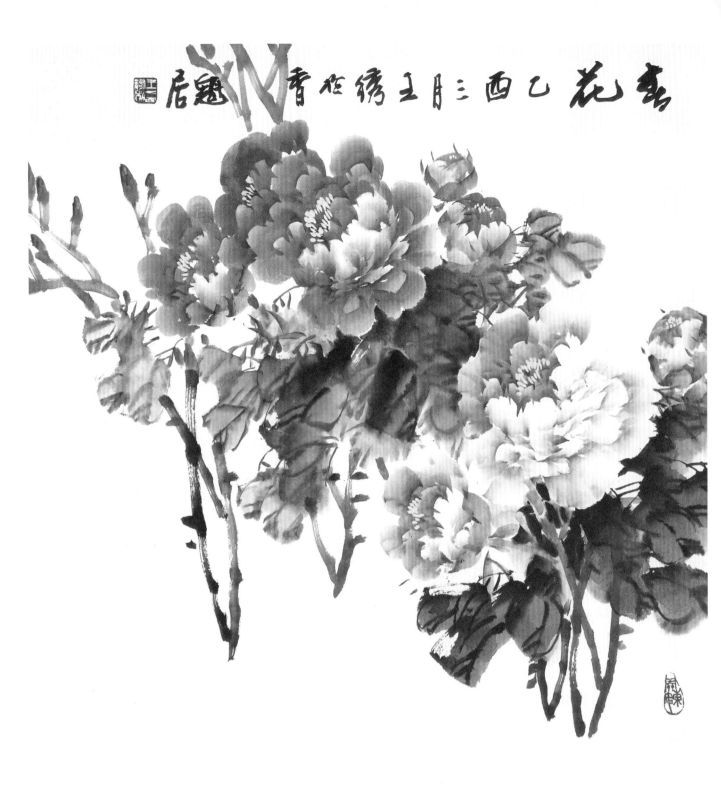

春花
69cm×69cm/2005年

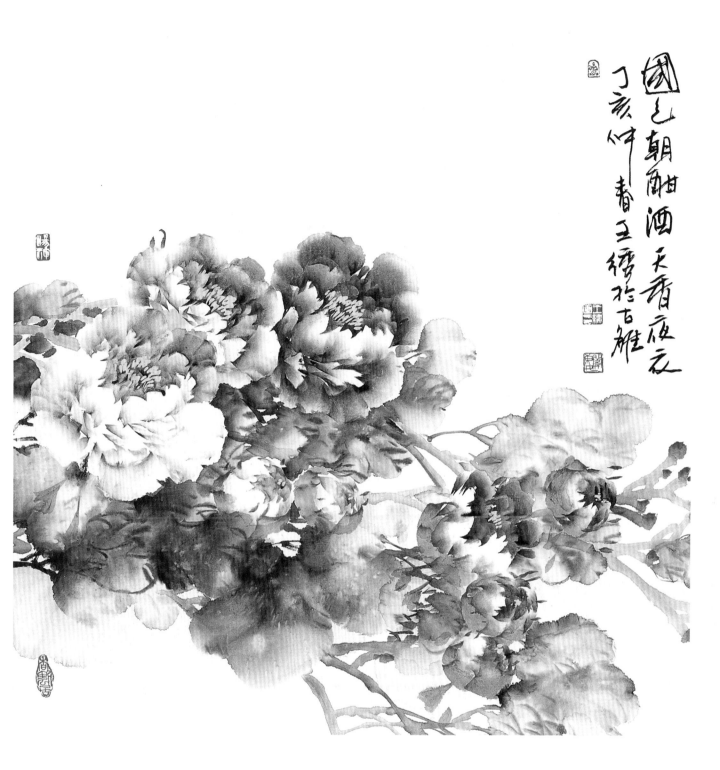

國色朝酣酒 天香夜染衣
丁亥仲春王緒於古雒

绿宝
45cm × 45cm/2006年

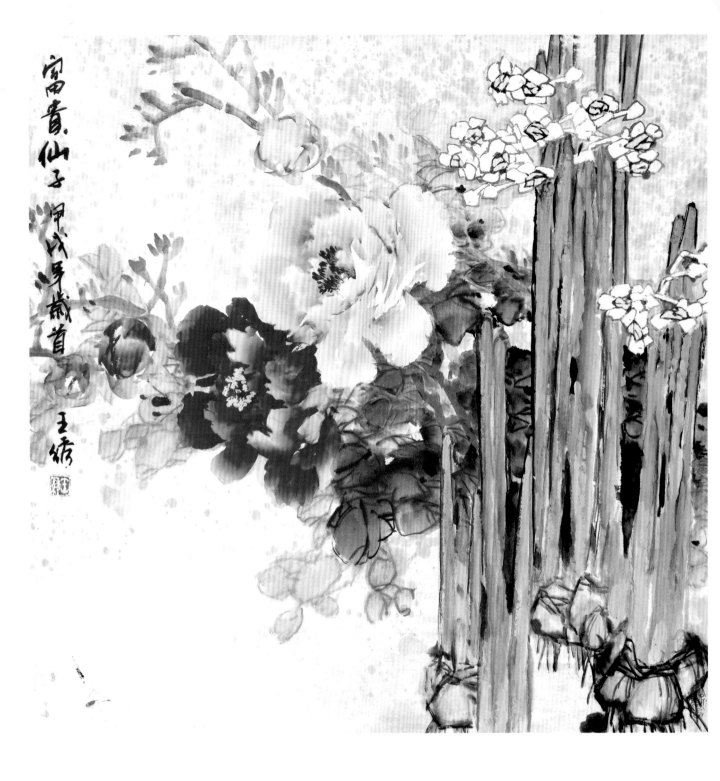

富贵仙子
69cm×69cm/2006年

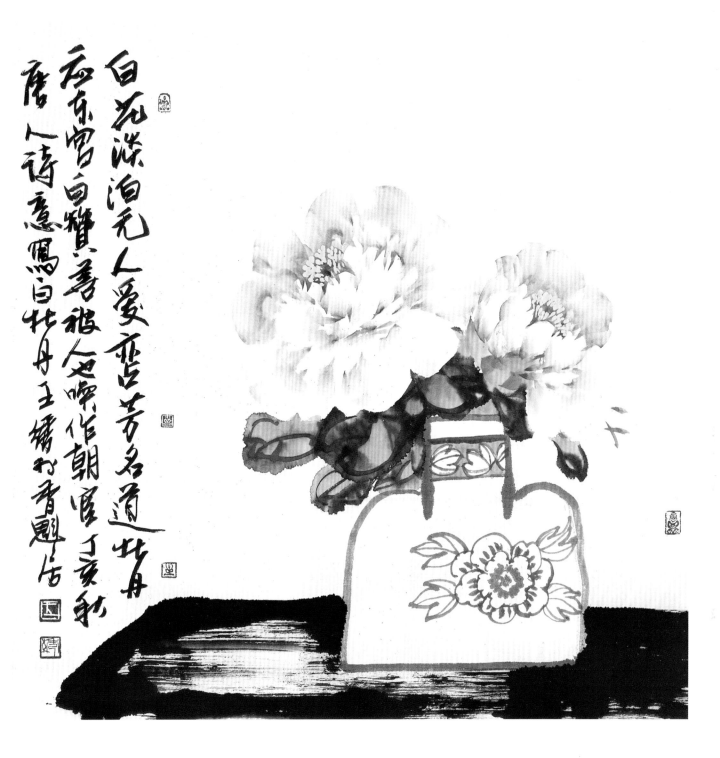

白花淡泊无人爱
白花淡泊无人爱 艳古芳名道此身
应东宫白赞善被人唤作朝懵 丁亥秋
唐人诗意写白牡丹王绪和香题于

白花淡泊无人爱
69cm×69cm／2007年

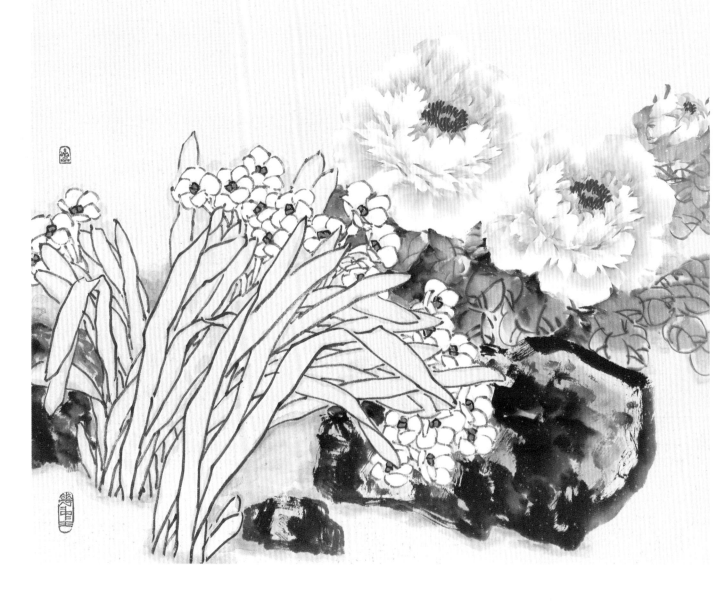

人称牡丹花中王
69cm×69cm/2007年

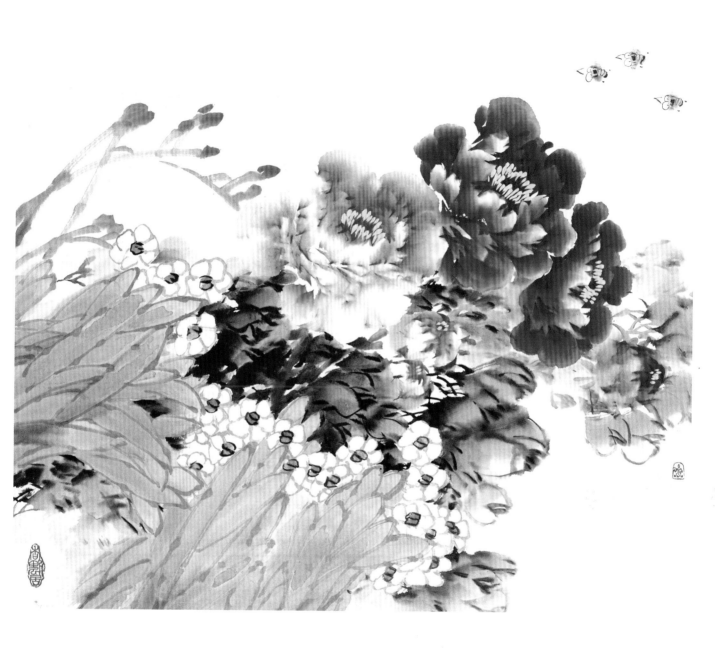

暮春三月醉花城
69cm×69cm/2007年

含香娇态醉春晖 戊子秋王绣

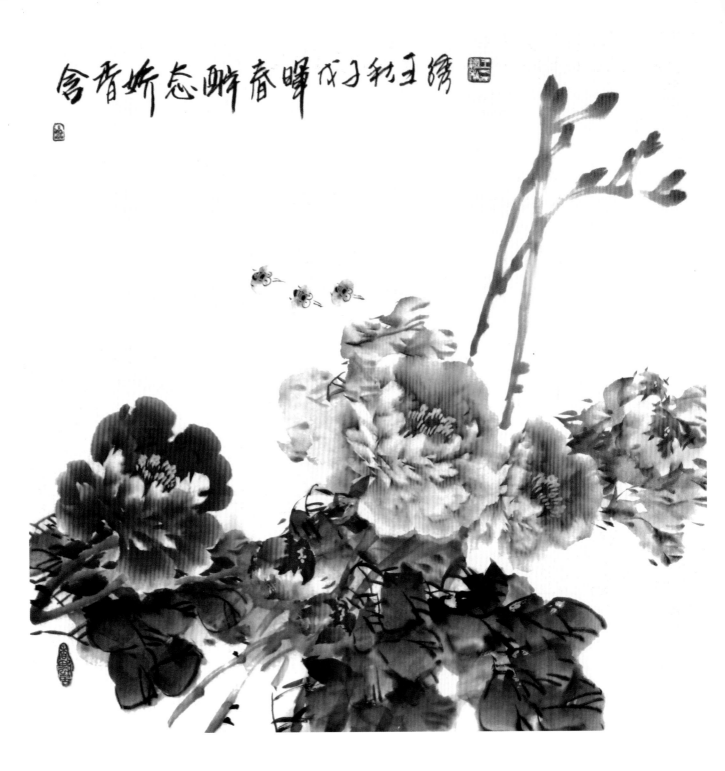

含香娇态醉春晖
69cm×69cm/2008年

独占人间第一香戊子夏月王锦�ú鱼

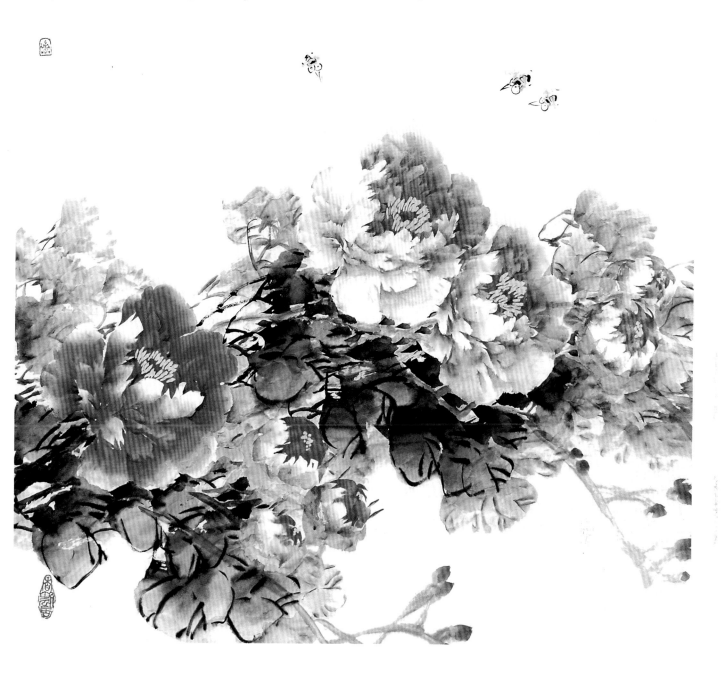

独占人间第一香
69cm × 69cm/2008年

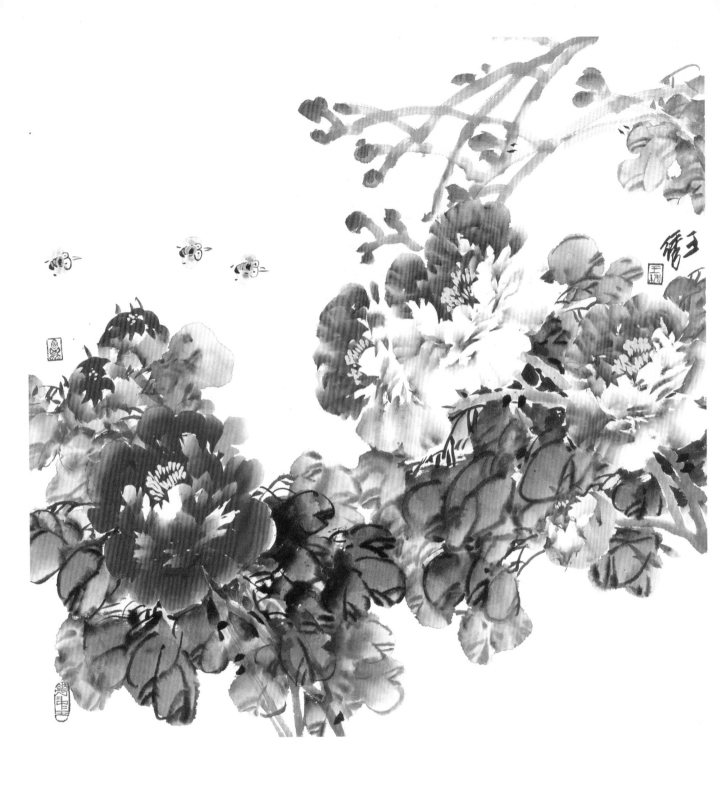

春色出真香
69cm×69cm/2008年

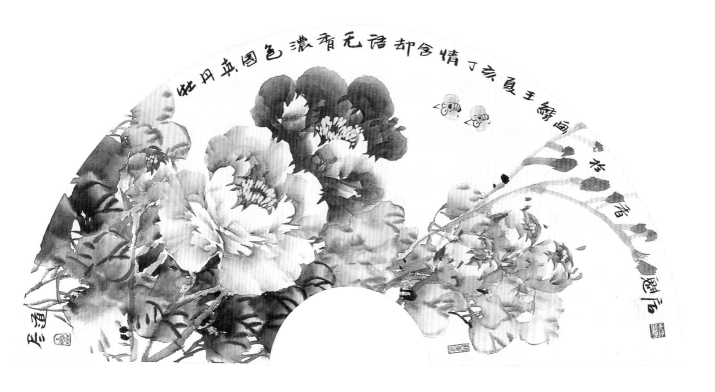

尽道牡丹真国色
2007年

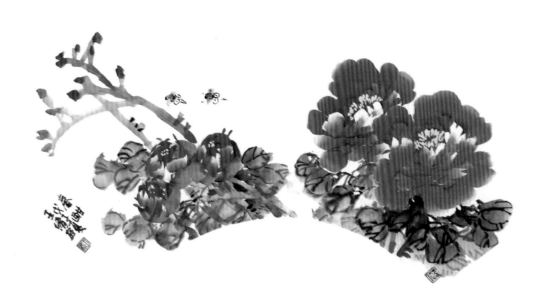

春酣
18cm×53cm/2008年

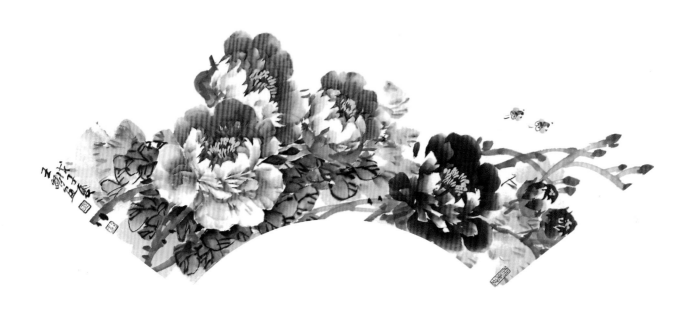

吐艳
18cm×53cm/2008年

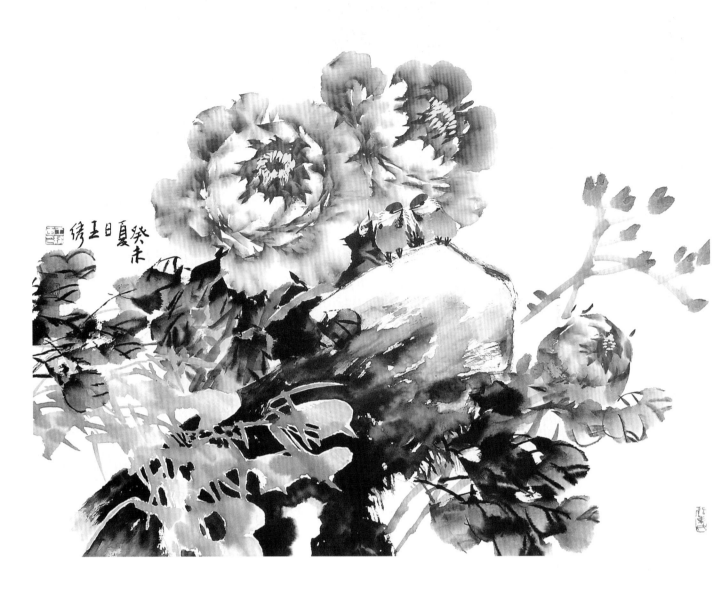

争艳
34cm×46cm／2003年

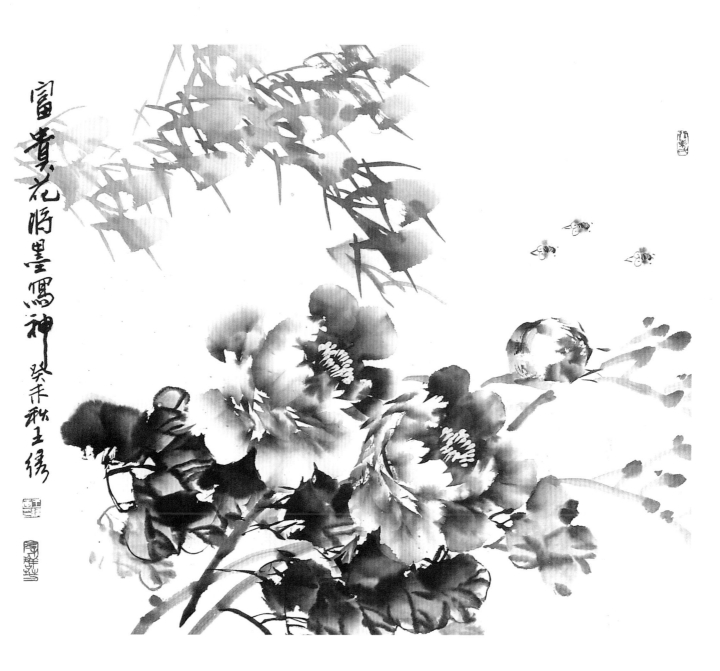

富贵花将墨写神
34cm×46cm/2003年

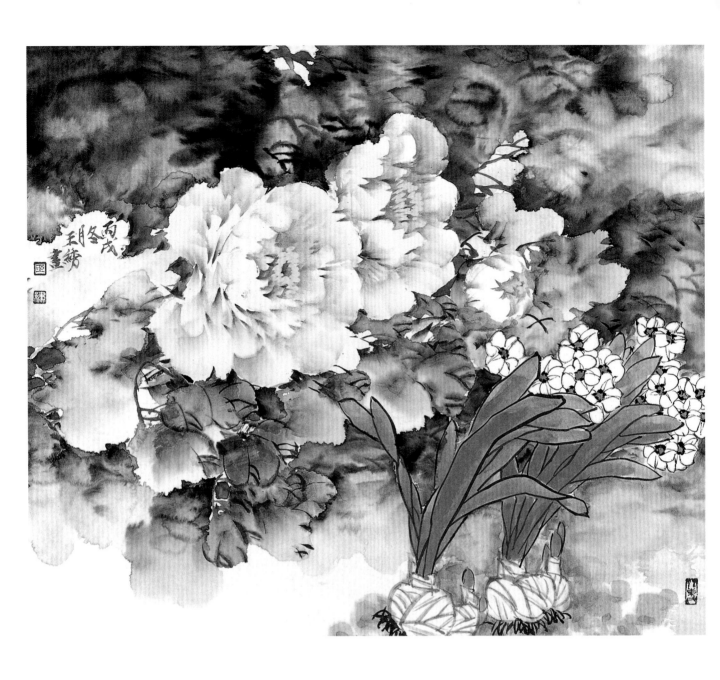

牡丹水仙
30cm×45cm/2006年

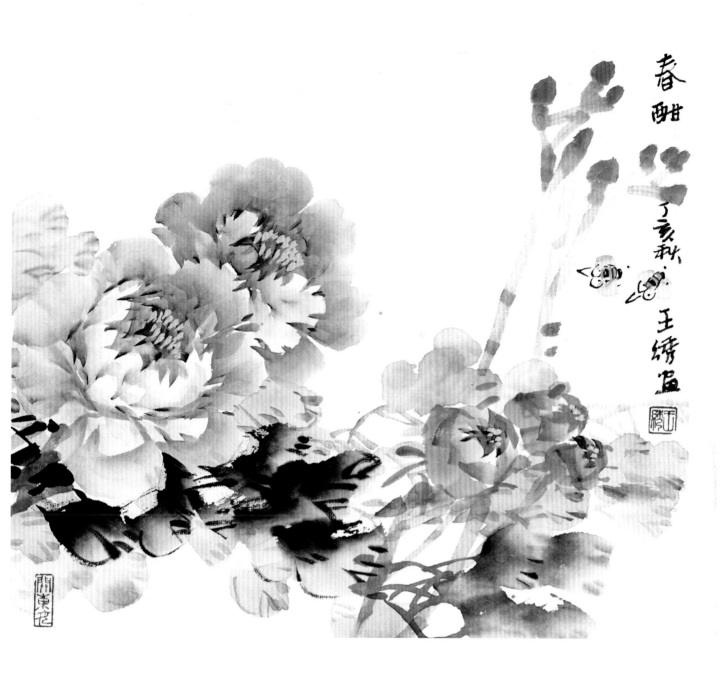

春酣
34cm × 46cm/2007年

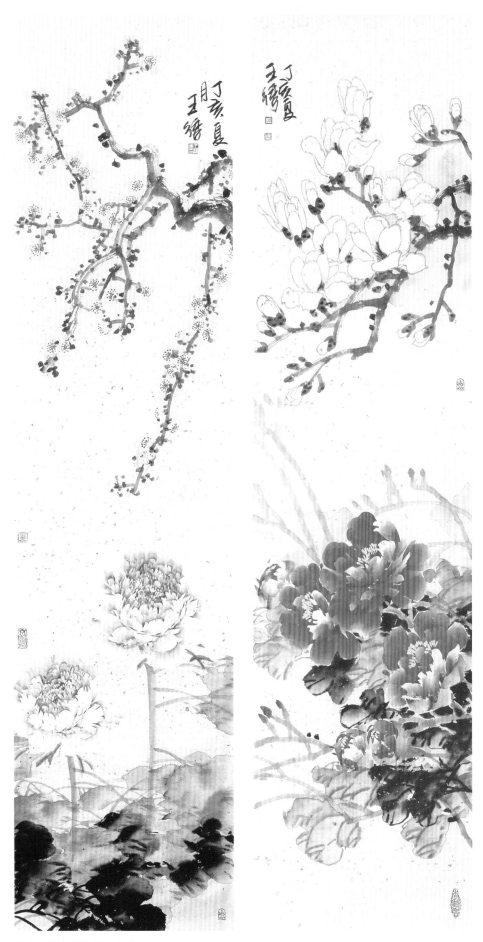

牡丹·腊梅/牡丹·玉兰
138cm×34cm×2/2007年

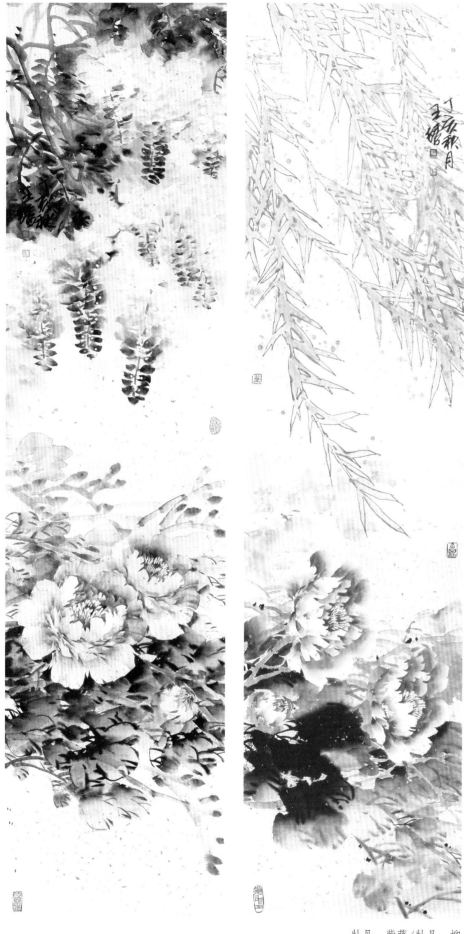

牡丹·紫藤/牡丹·柳
138cm×34cm×2/2007年

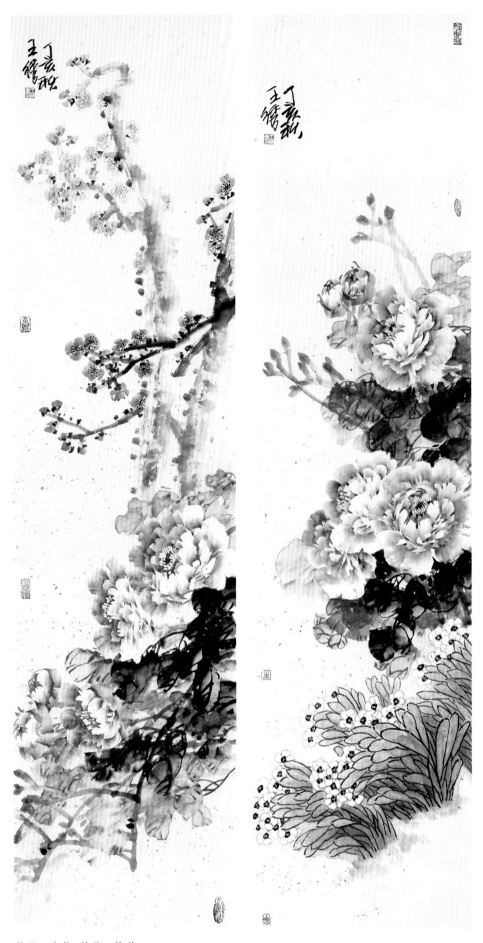

牡丹·水仙/牡丹·梅花
138cm×34cm×2/2007年

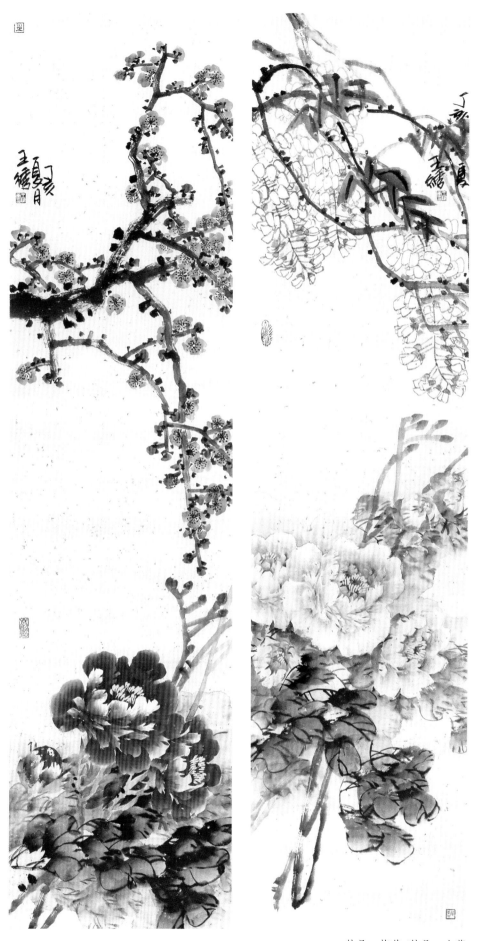

牡丹·梅花／牡丹·白藤
138cm × 34cm × 2／2007年

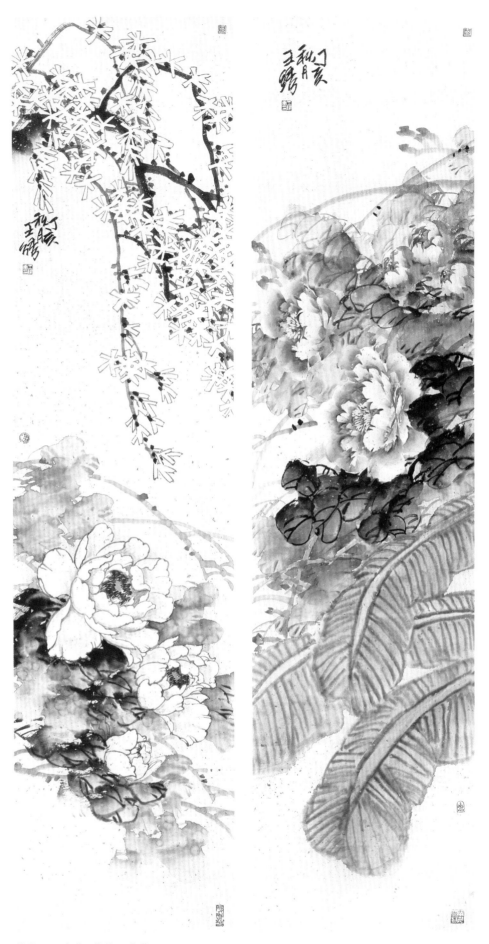

牡丹 · 迎春花/牡丹 · 芭蕉
138cm × 34cm × 2/2007年

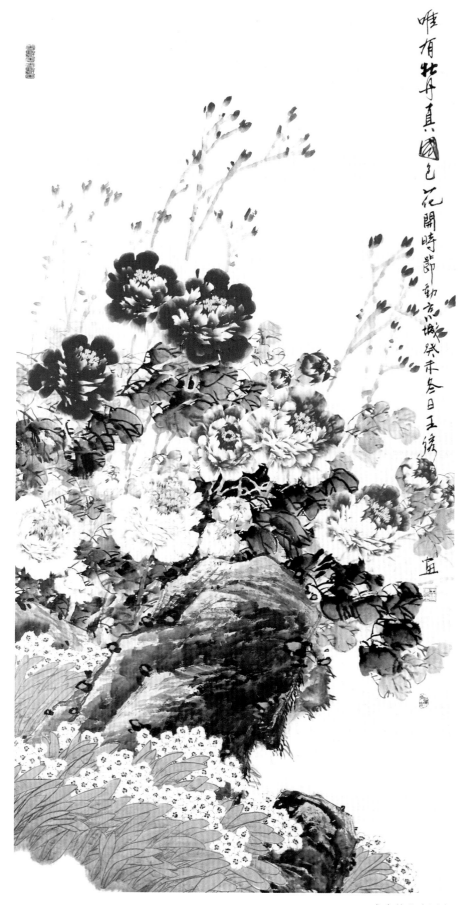

唯有牡丹真国色
248cm × 124cm／2003年

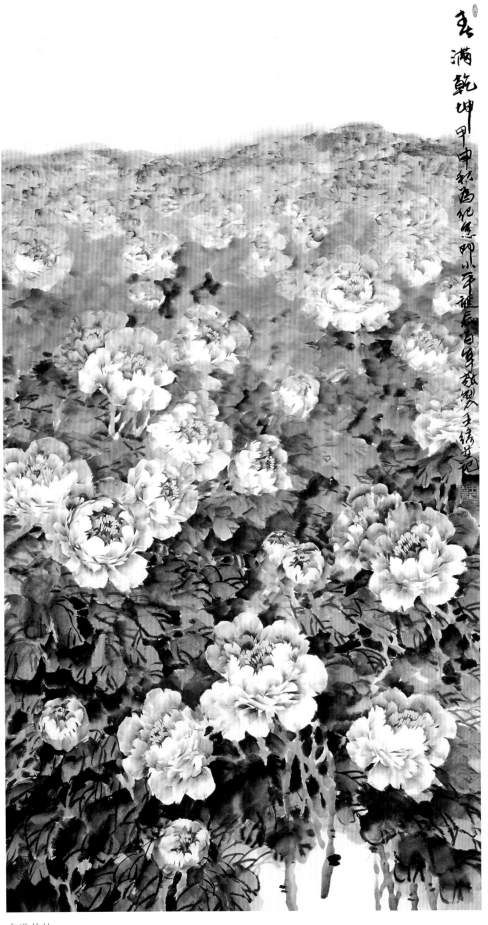

春满乾坤
180cm×97cm/2004年

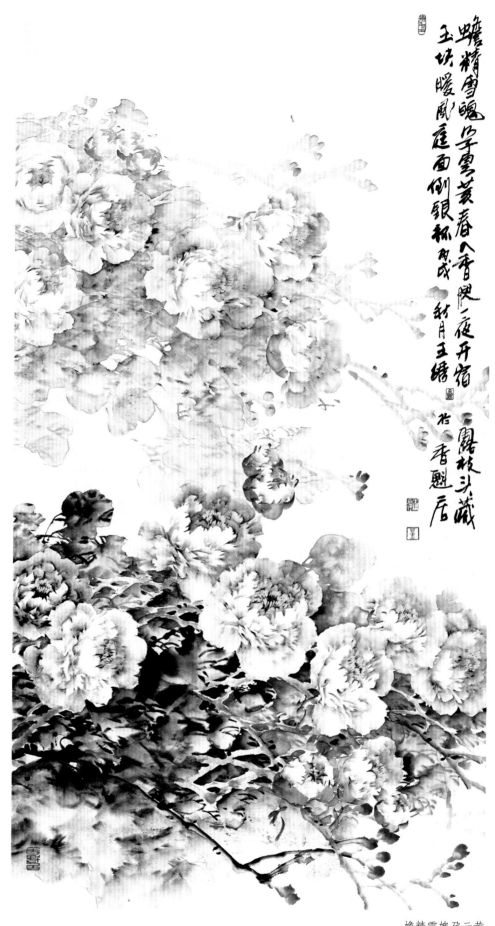

蟾精雪魄孕云黄
180cm × 97cm / 2006年

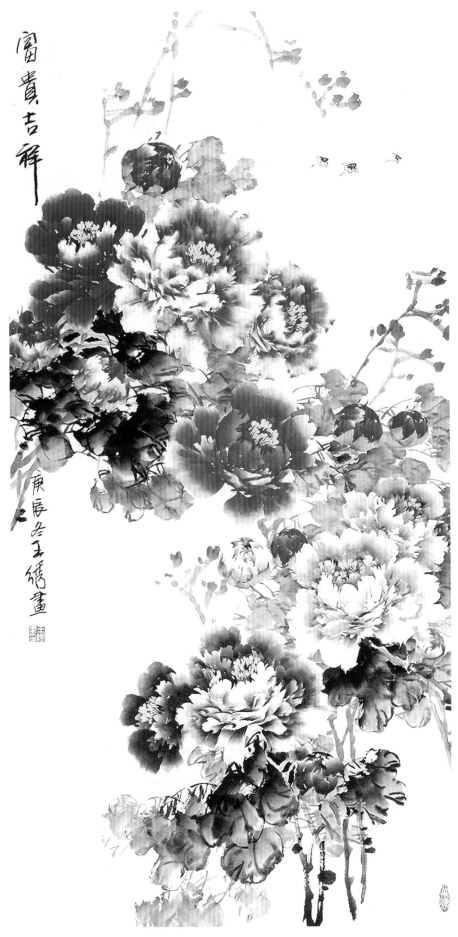

富贵吉祥
138cm × 69cm／2000年

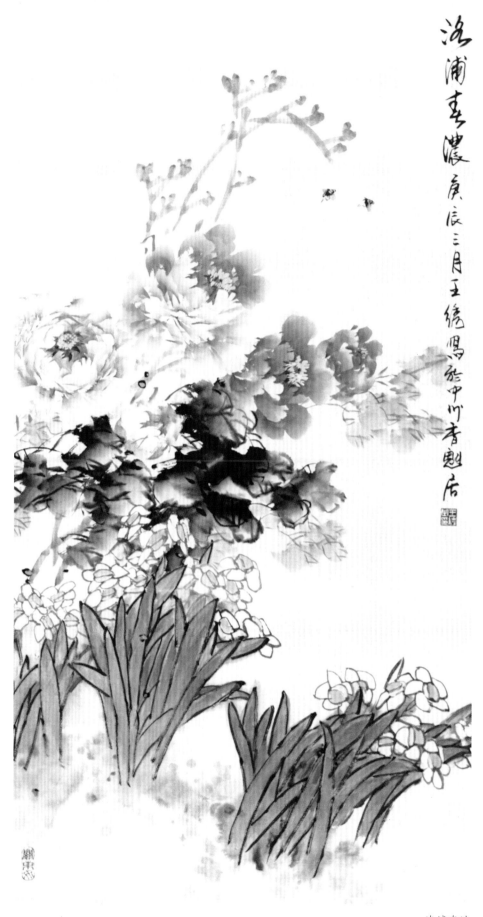

洛浦春浓
138cm×69cm/2000年

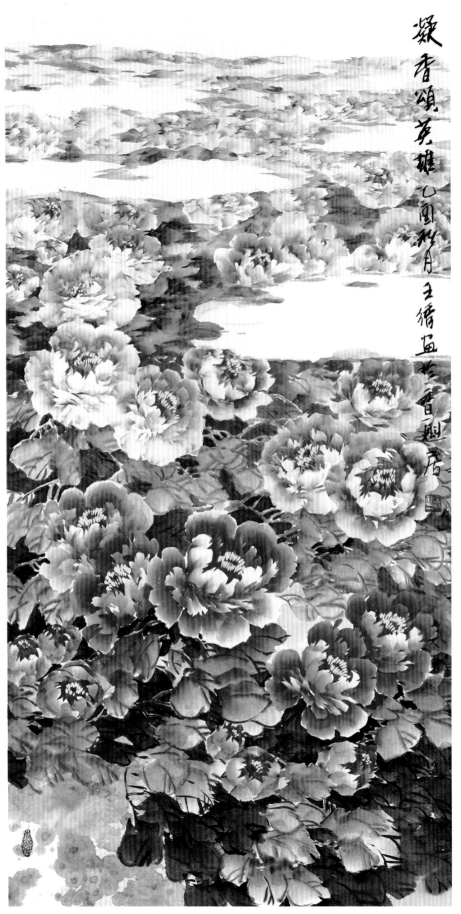

凝香颂英雄
138cm×69cm／2005年

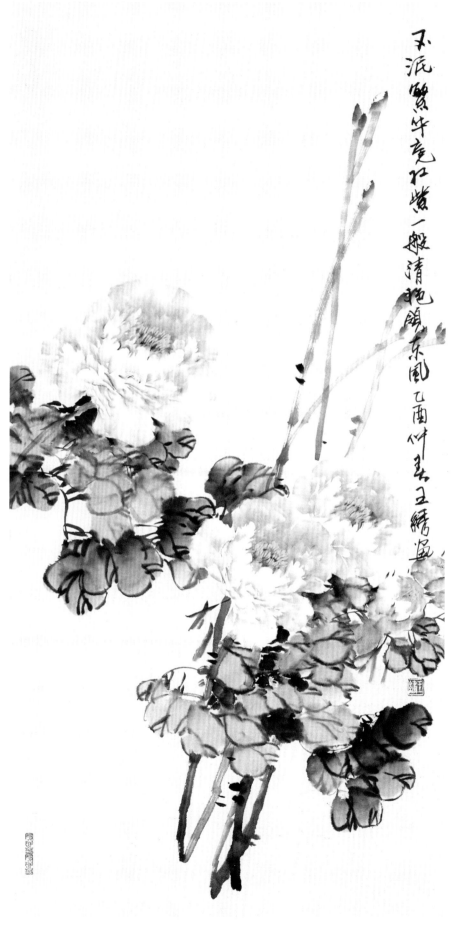

不泯繁华竞红紫
138cm × 69cm／2005年

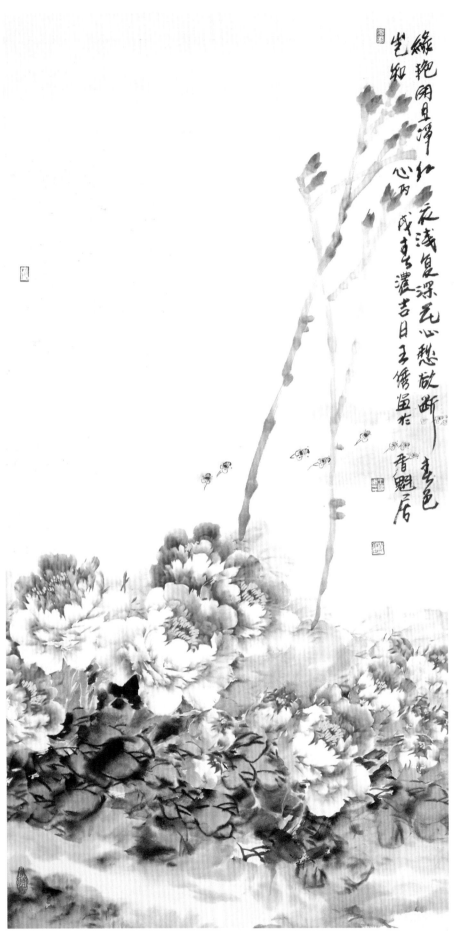

绿艳闲且净
138cm×69cm／2006年

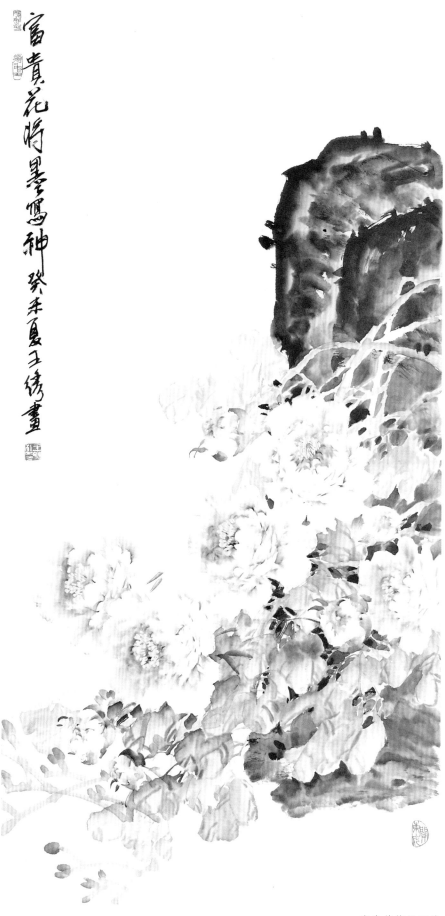

富贵花将墨写神
138cm × 69cm / 2006年

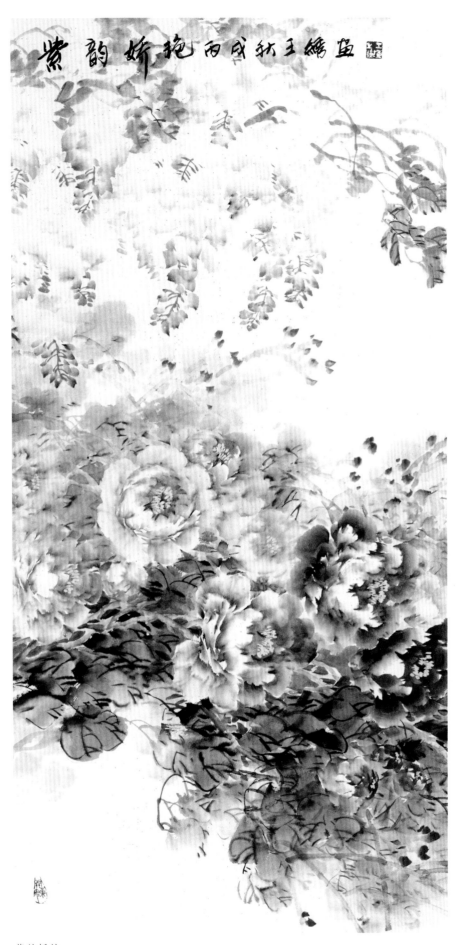

紫韵娇艳
138cm×69cm/2006年

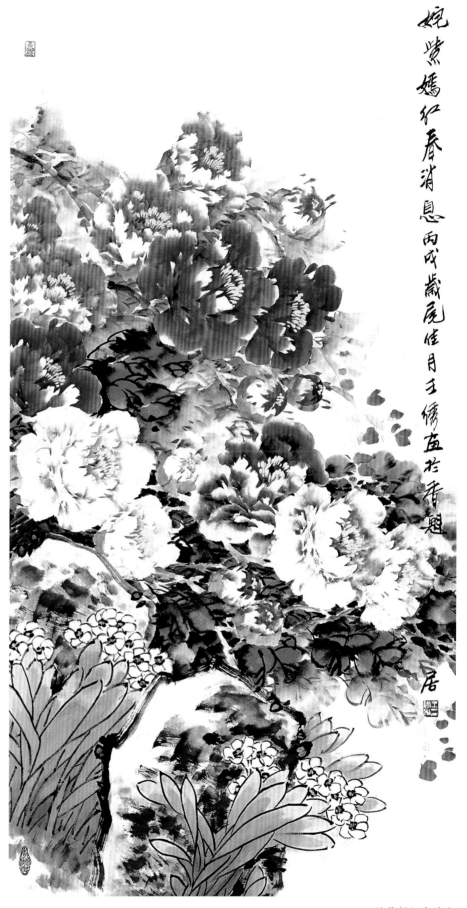

姹紫嫣红春消息
138cm × 69cm / 2006年

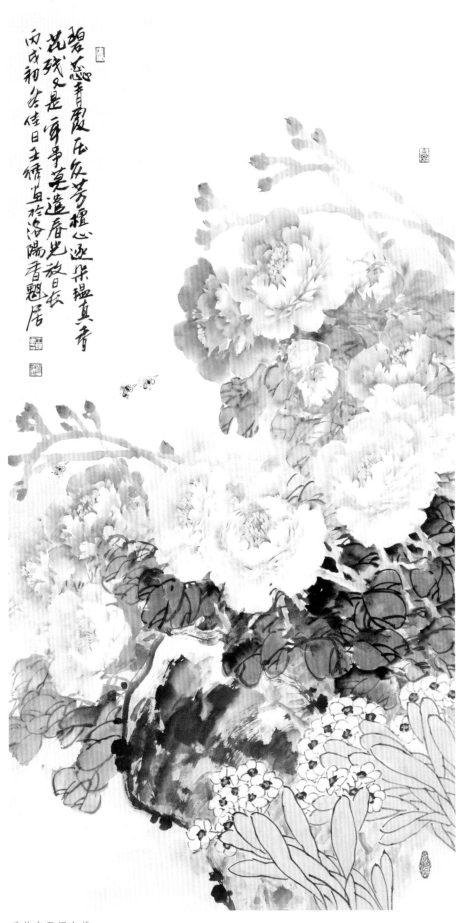

碧蕊青霞压众芳
138cm×69cm/2006年

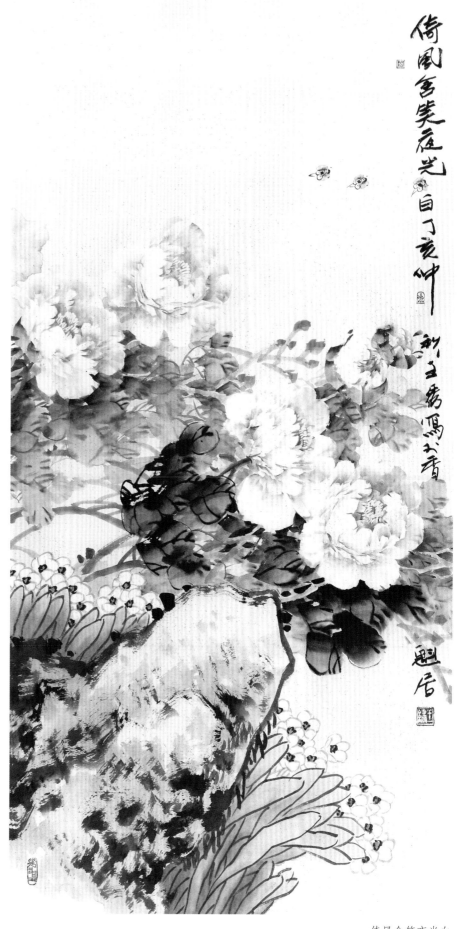

倚风含笑夜光白
138cm×69cm/2007年

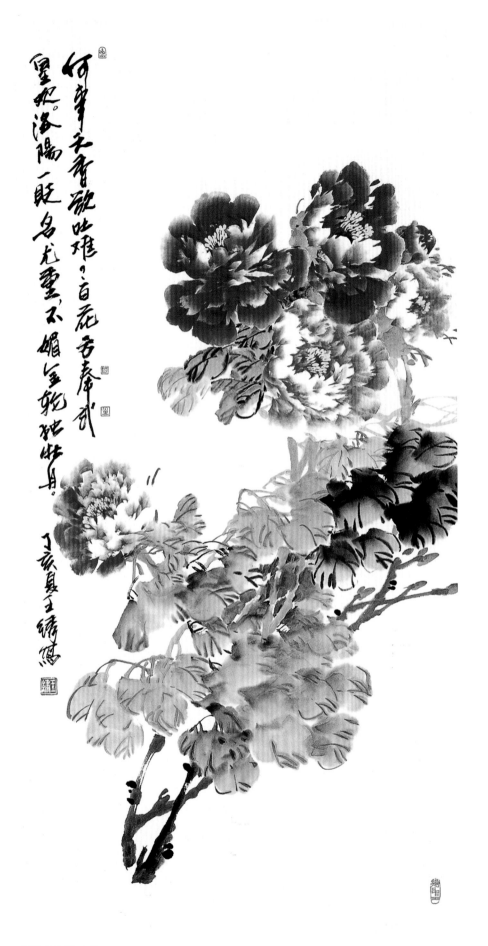

何事天香欲吐难
138cm × 69cm／2007年

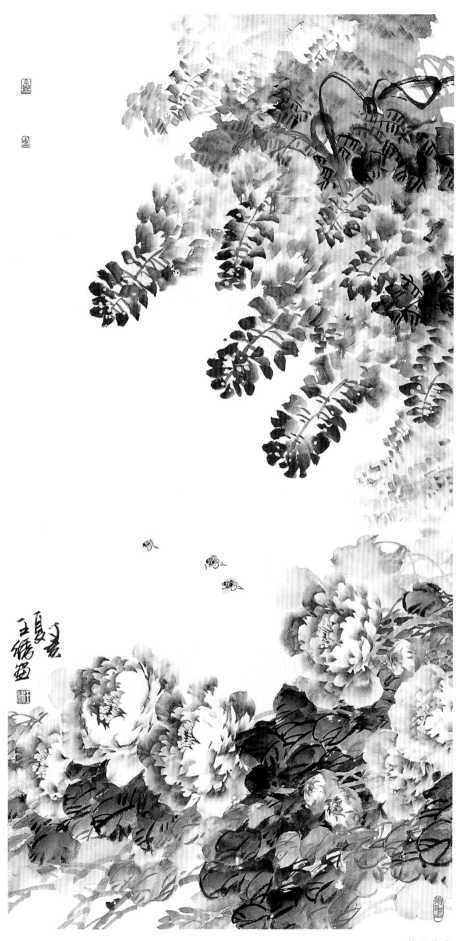

牡丹紫藤
138cm×69cm/2007年

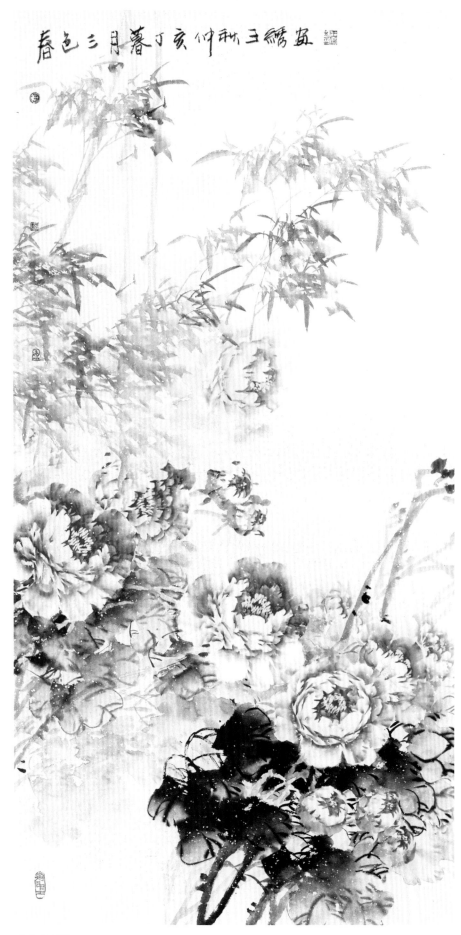

春色三月暮
138cm × 69cm／2007年

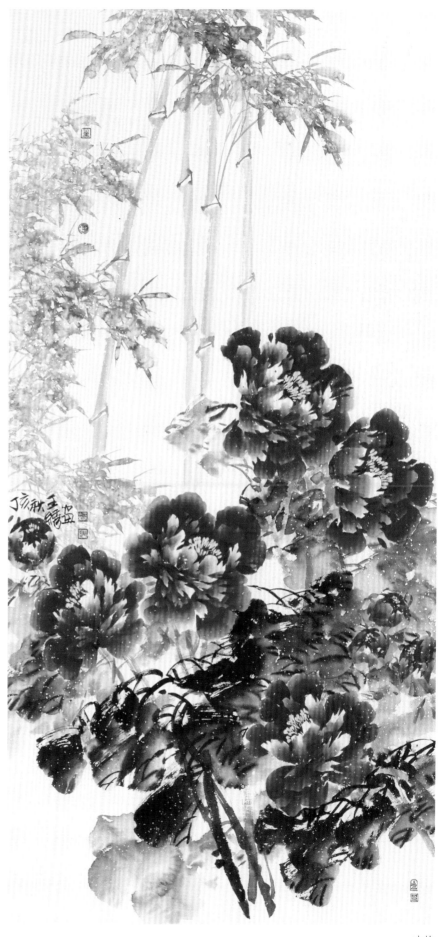

映艳
138cm × 69cm/2007年

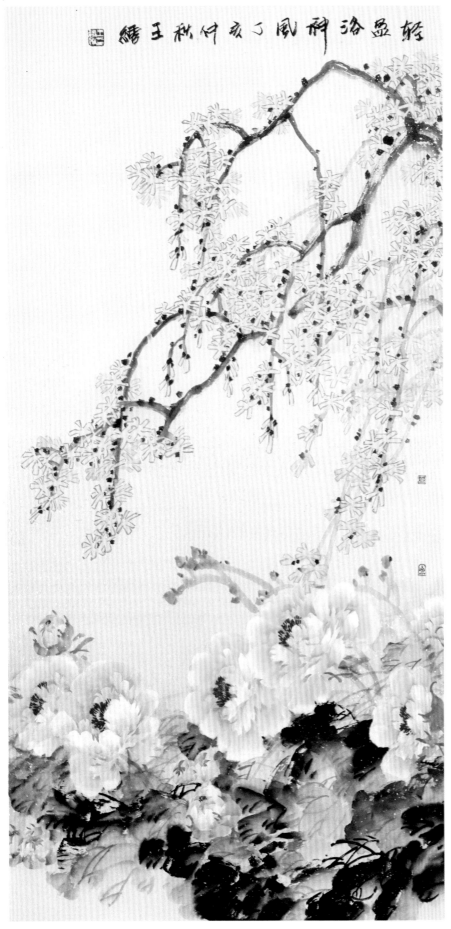

轻盈洛神风
138cm×69cm/2007年

檀心逐朵蘊真香 丁亥秋月玉綉

檀心逐朵蘊真香
138cm×69cm/2007年

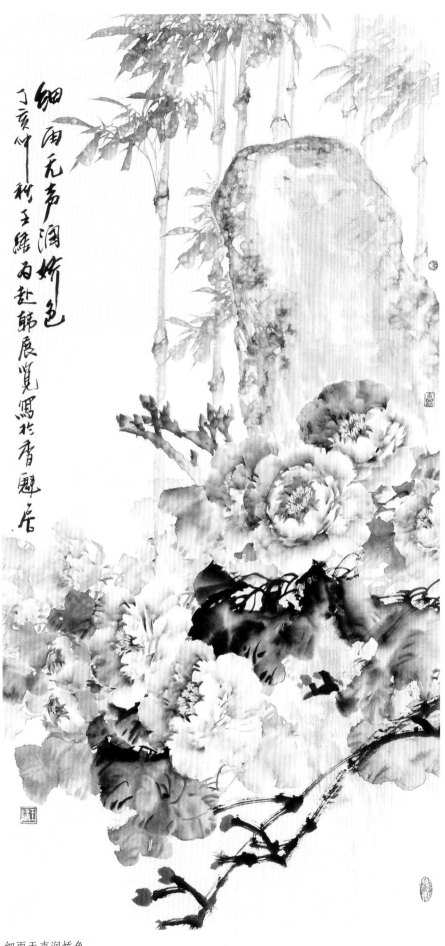

细雨无声润娇色
138cm × 69cm/2007年

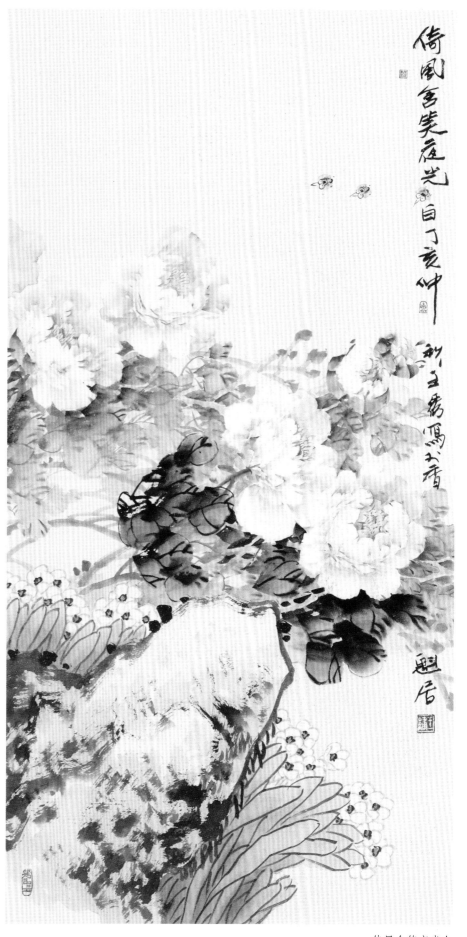

倚风含笑夜光白
138cm×69cm/2007年

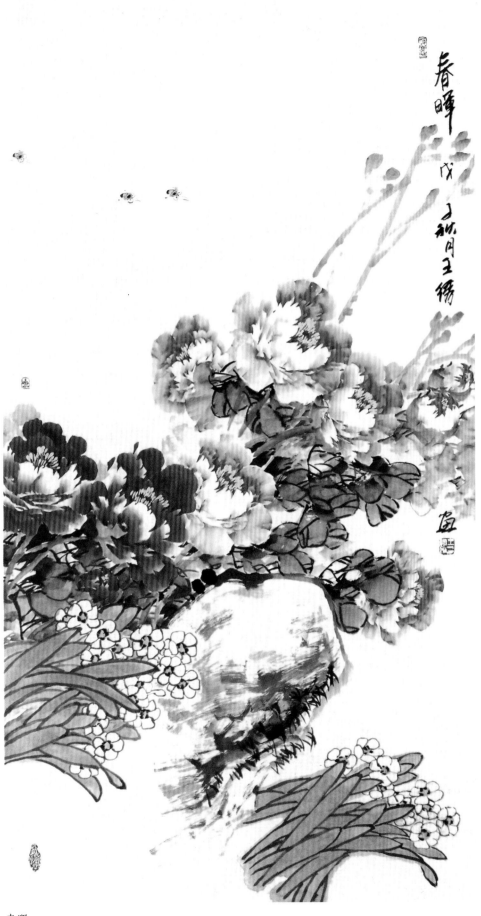

春晖
138cm×69cm/2008年

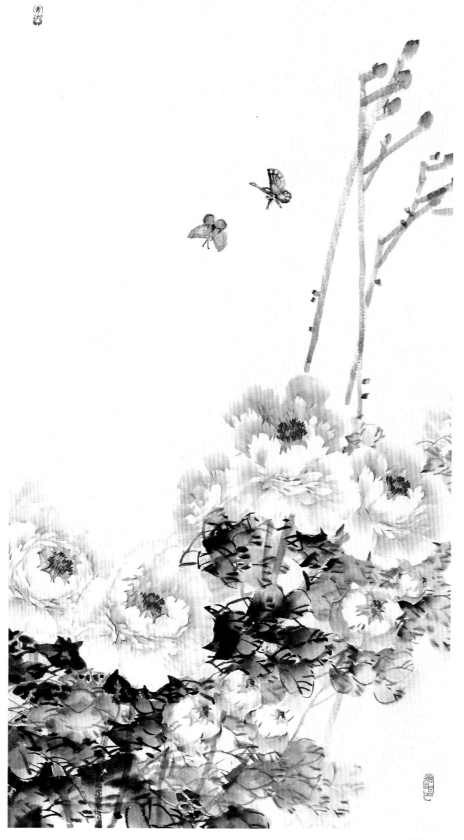

富贵祯祥
138cm×69cm/2009年

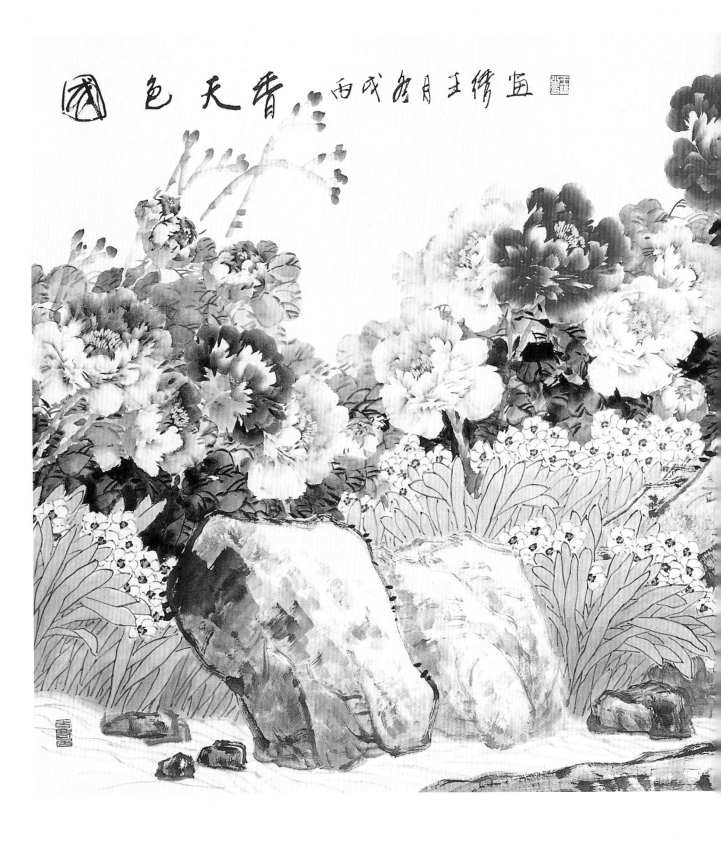

国色天香

国色天香
124cm×248cm/2006年

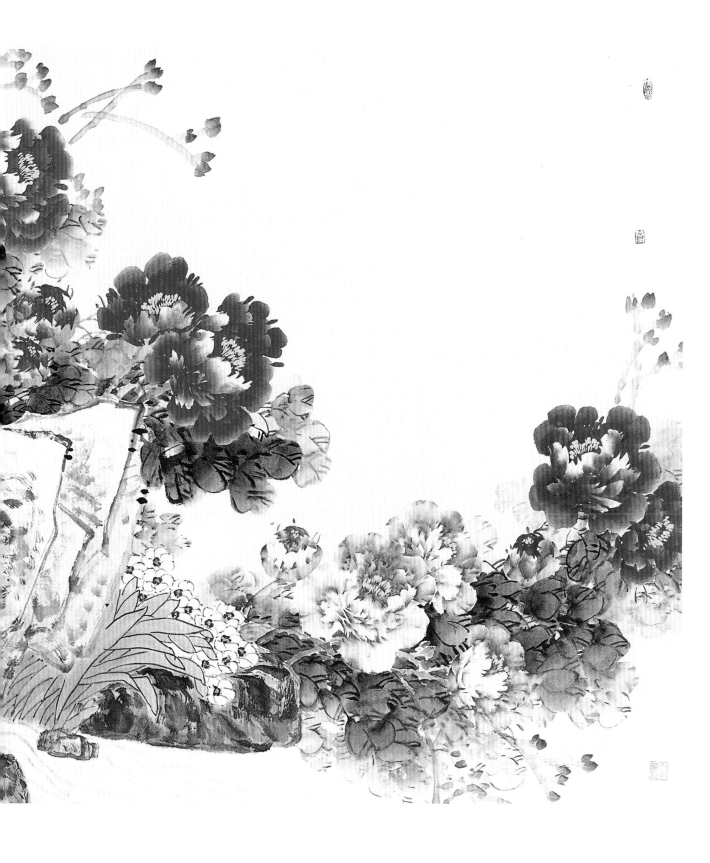

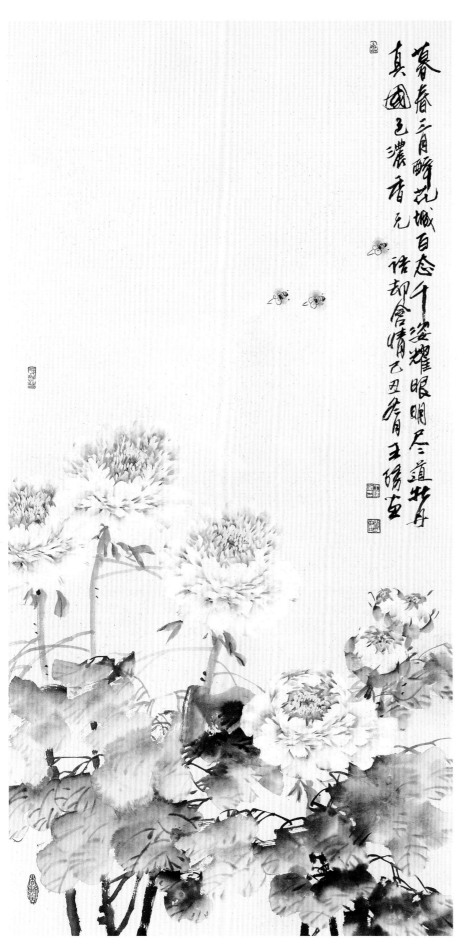

暮春三月醉花城
138cm×69cm/2009年

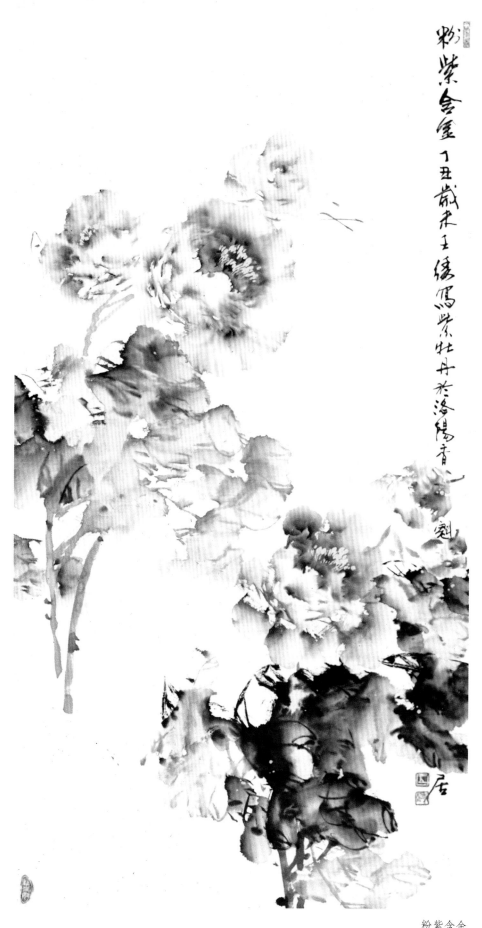

粉紫含金

粉紫含金
138cm×69cm/2009年

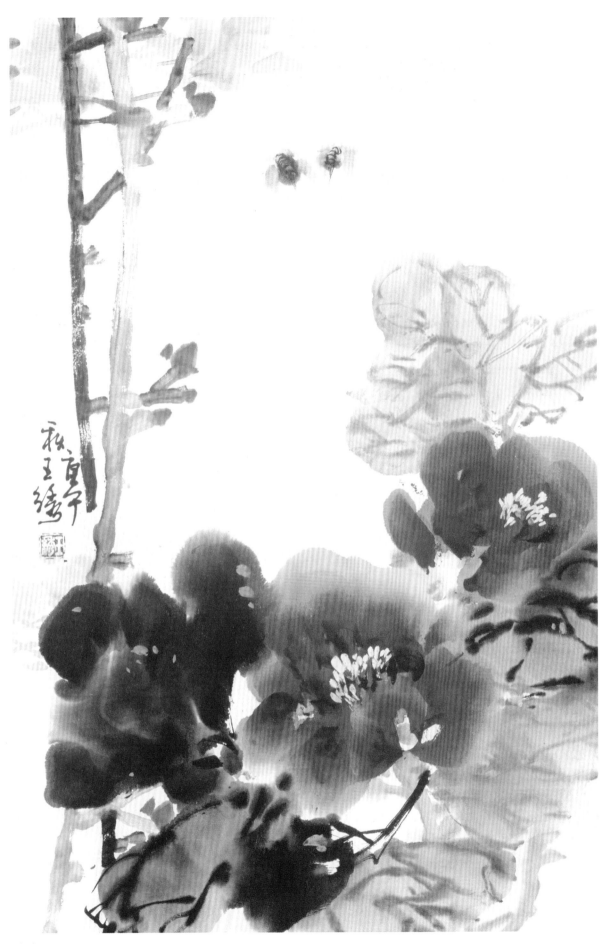

吐芳
69cm×46cm／2002年

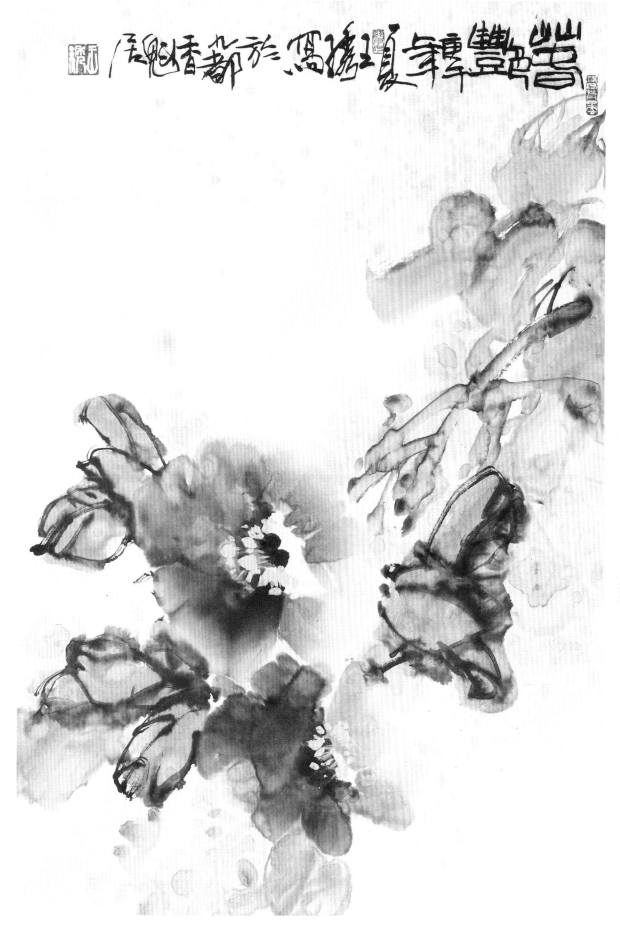

春艳
69cm×46cm/2002年

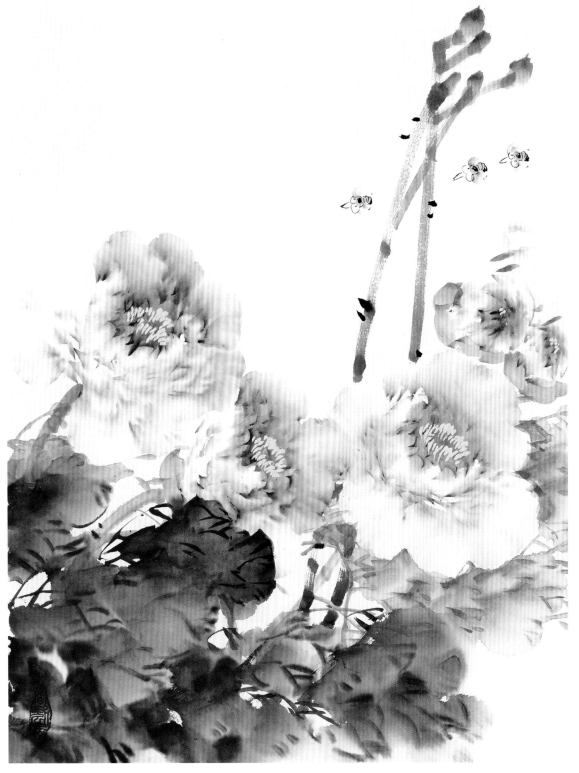

粉紫含金
69cm × 46cm／2009年

春酣国色 己丑春月于绣海

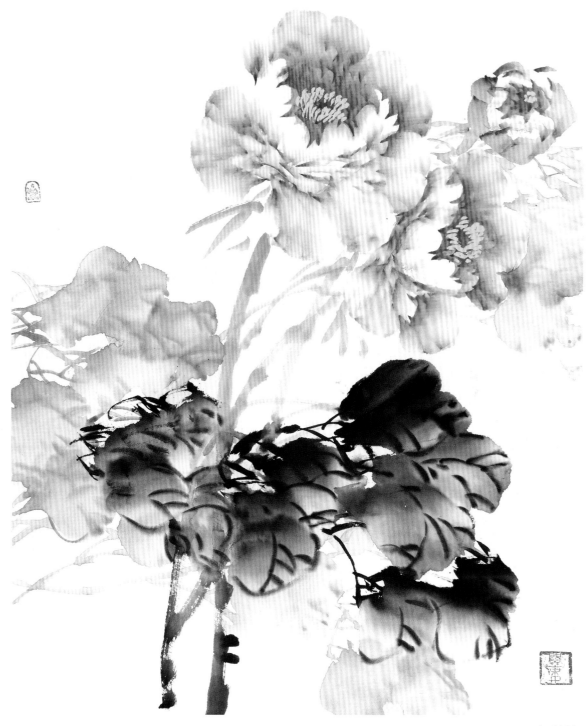

春酣国色
69cm×46cm/2009年

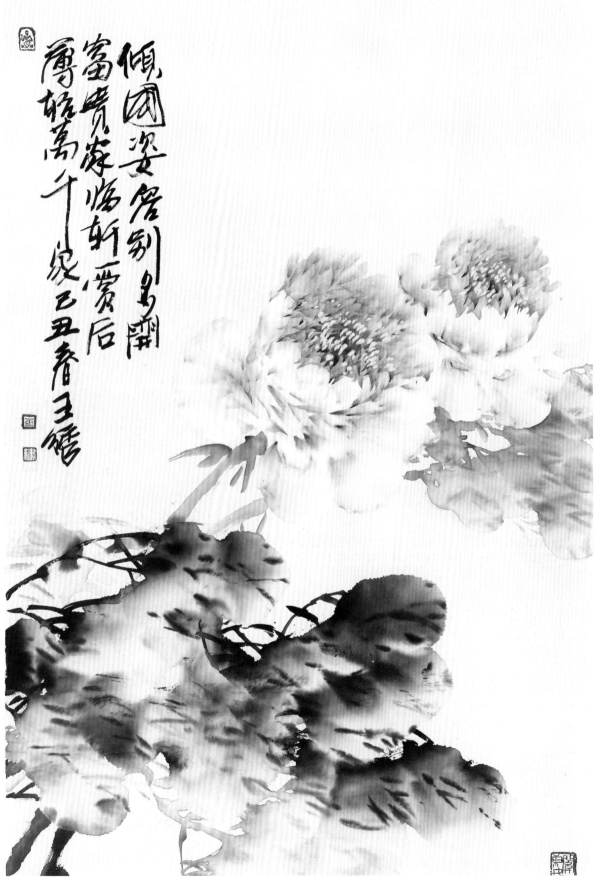

倾国姿容别多开
69cm×46cm/2009年

洛都春韵
69cm×46cm/2009年

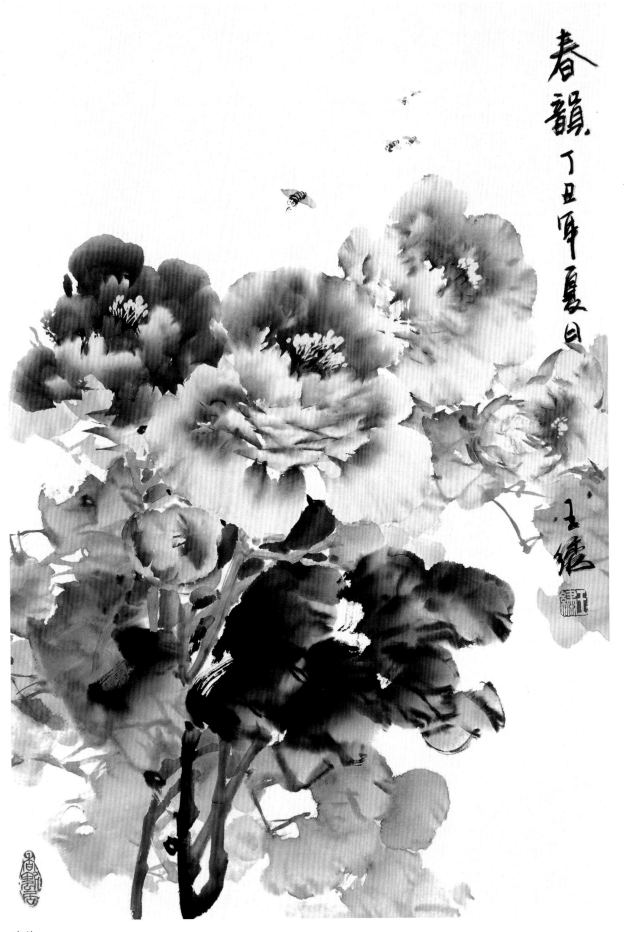

春韵
69cm×46cm/2009年

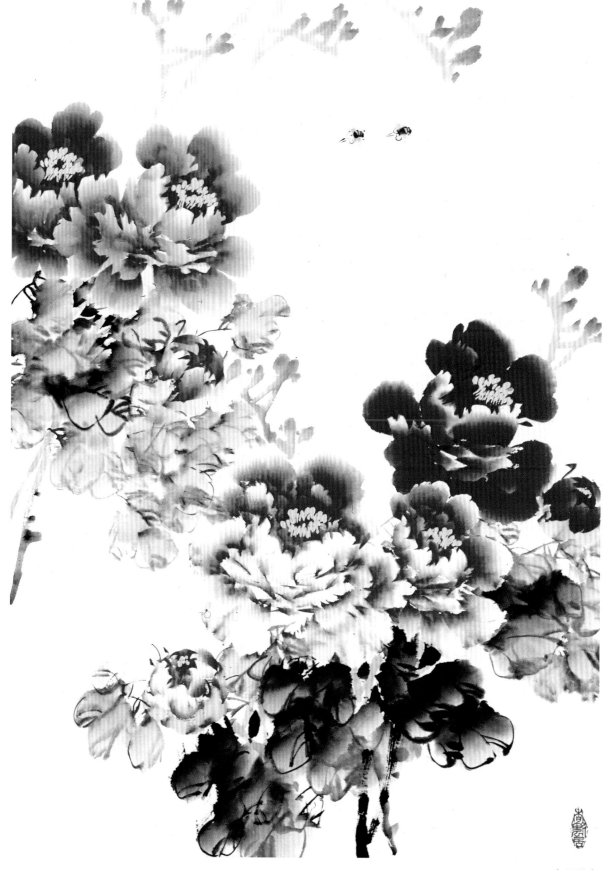

春风得意
100cm × 69cm/2000年

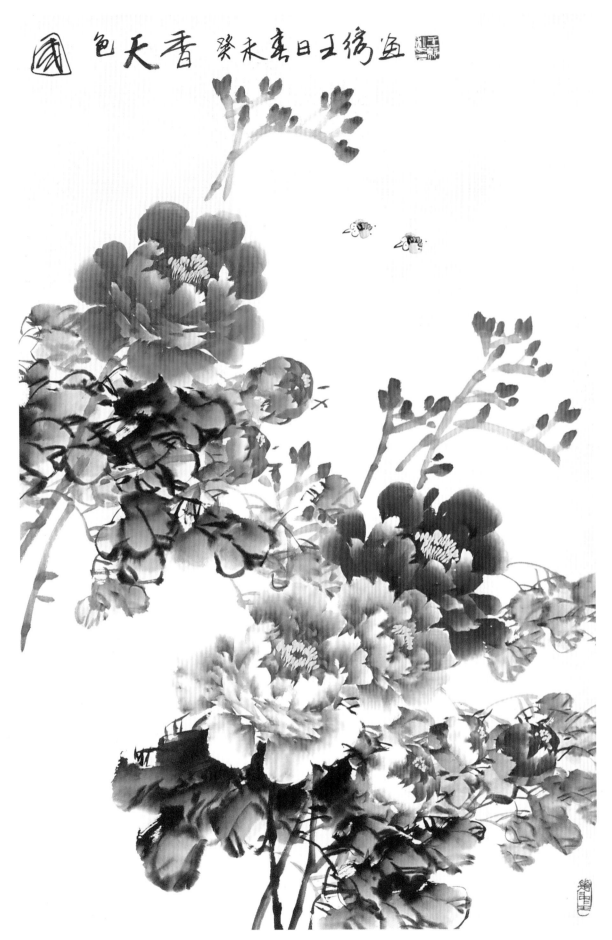

国色天香
100cm×69cm/2003年

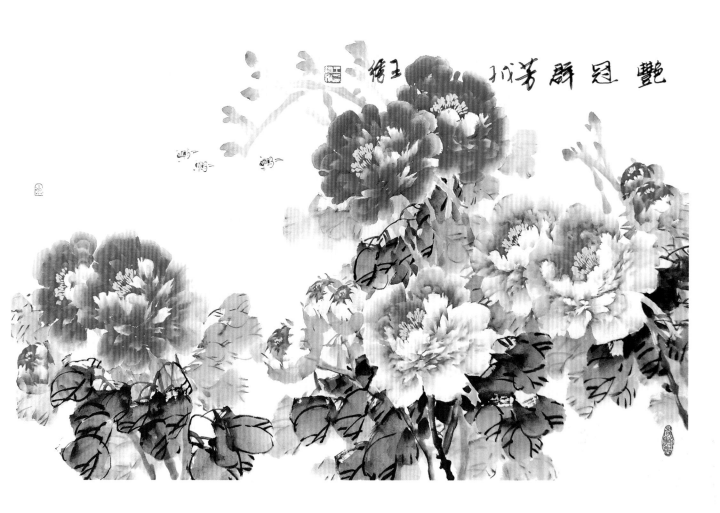

艳冠群芳
69cm×100cm/2008年

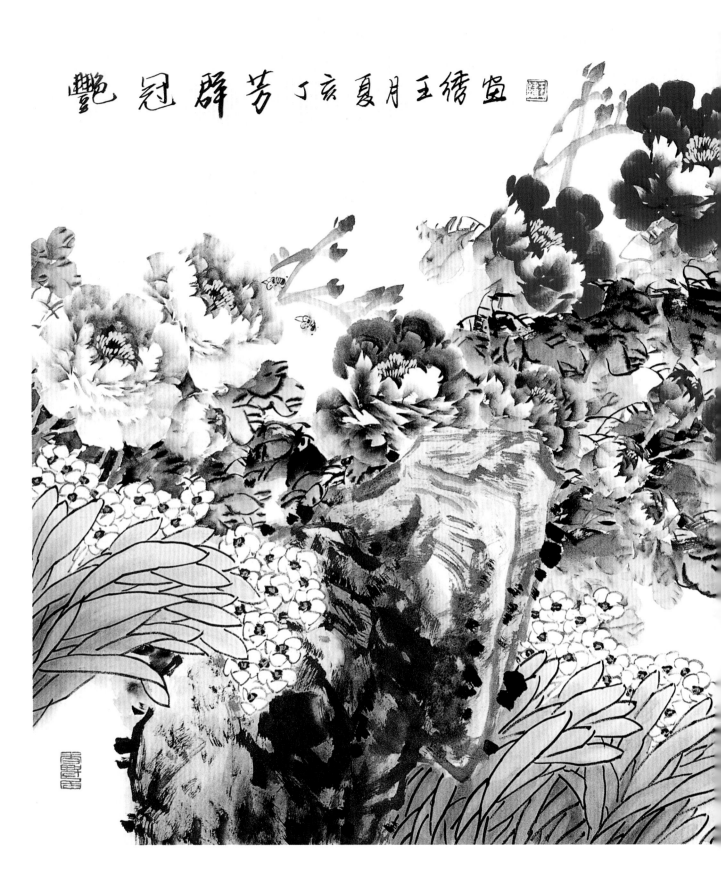

艳冠群芳 丁亥夏月王绣画

艳冠群芳
124cm×248cm／2007年

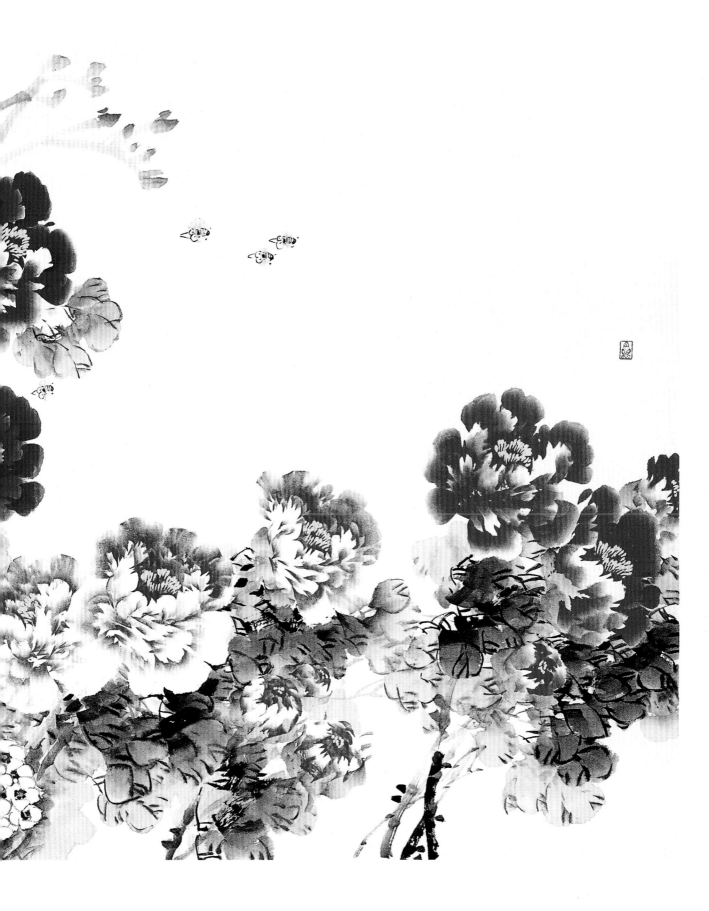

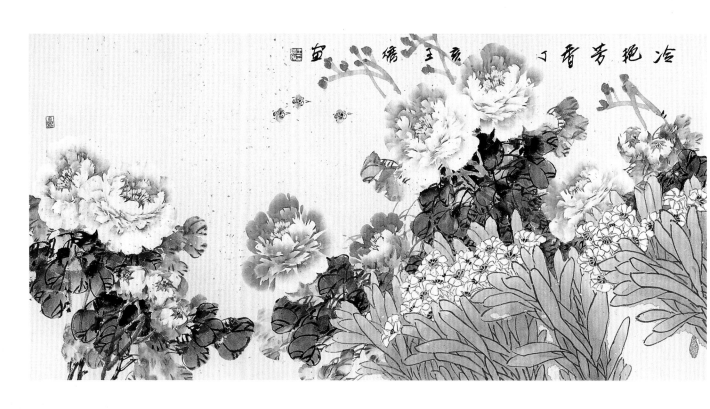

冷艳芳香
69cm×138cm/2007年

图录

工笔

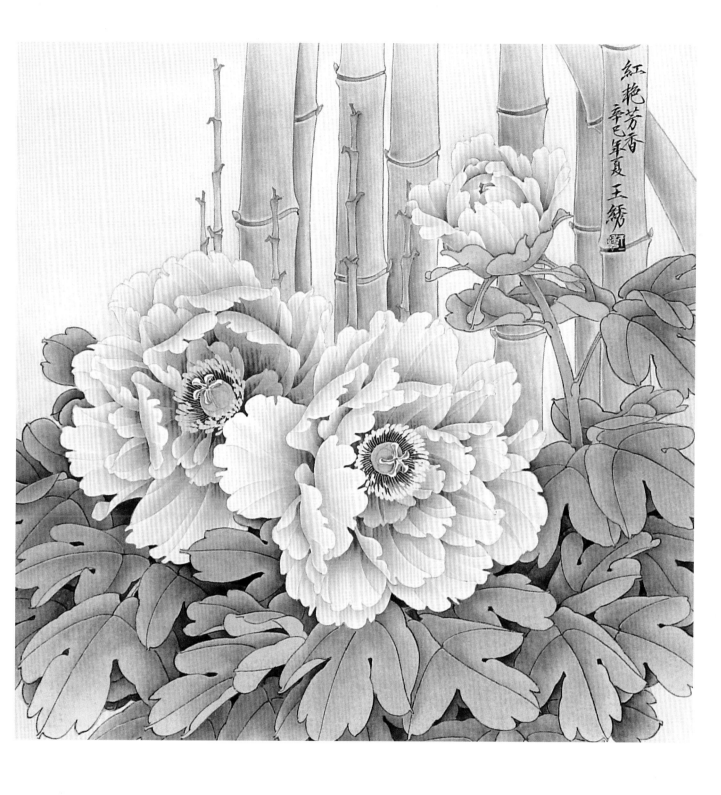

红艳芳香

红艳芳香
45cm×45cm／2001年

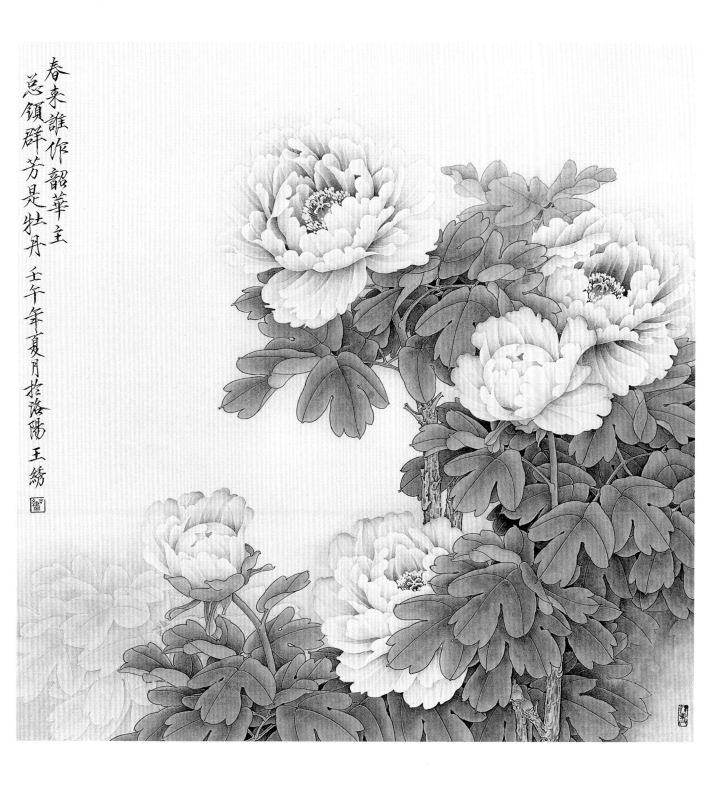

春来谁作韶华主
总领群芳是牡丹
壬午年夏月於洛阳 王绣

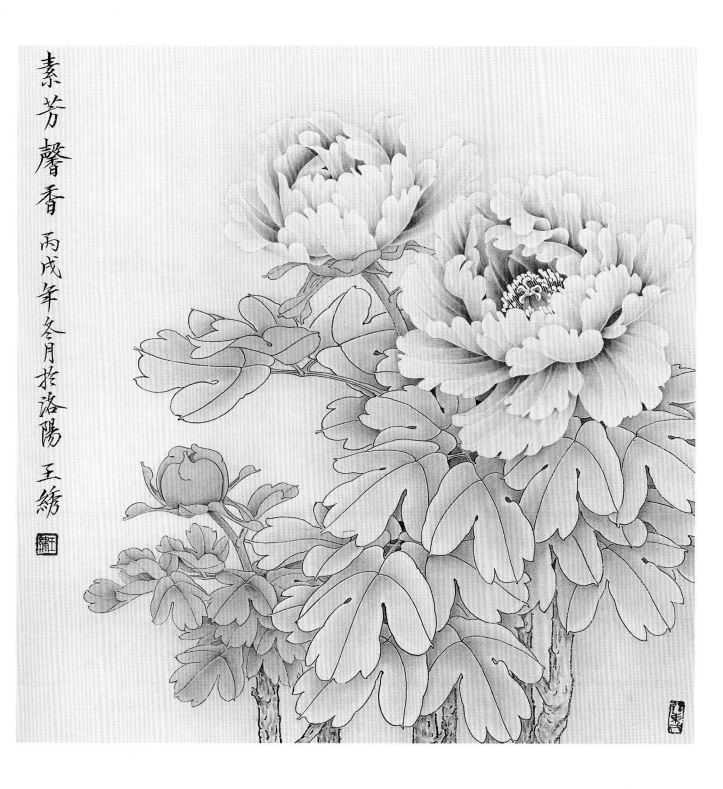

素芳馨香 丙戌年冬月於洛陽 王繡

素芳馨香
45cm×45cm/2006年

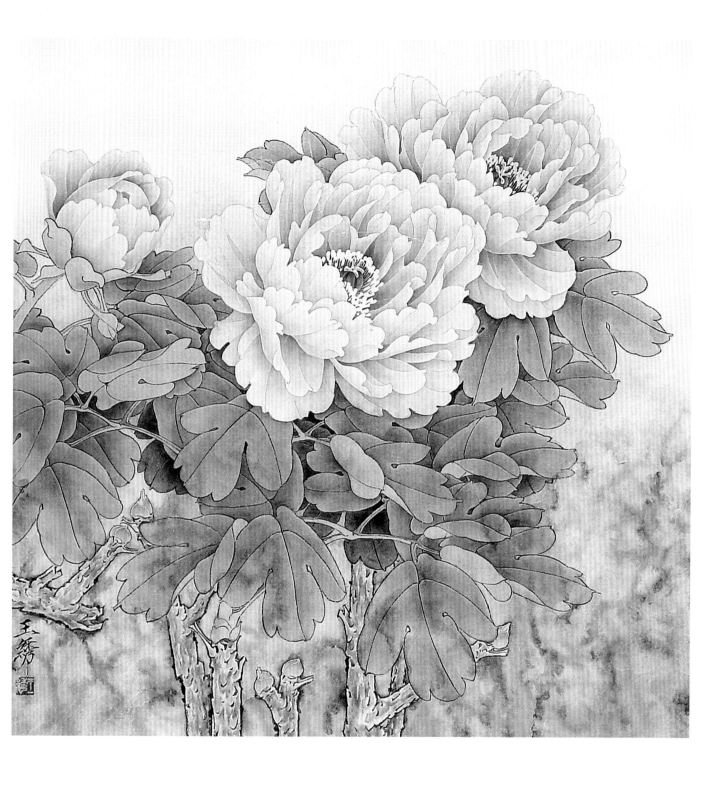

绿宝
45cm × 45cm/2006年

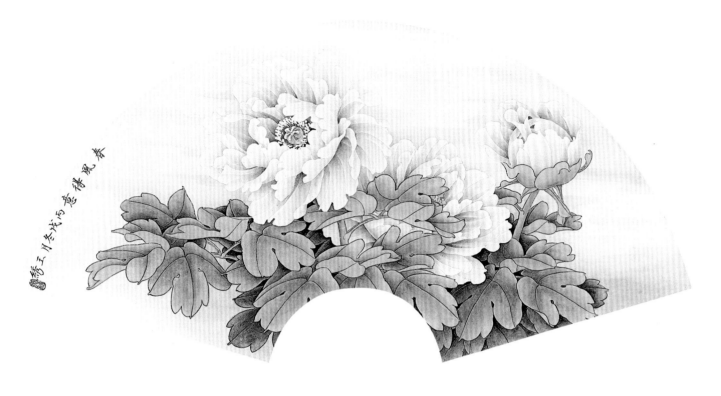

春风得意
18cm×53cm/2006年

春色岂知心

文/王绣

也许我本来就是河洛的女儿，该回家时，就带着北国的风尘回来了。于是，与河洛厚厚的文化积淀，与这地脉最宜而又最奇的牡丹结下了不解之缘。

在上个世纪80年代初期，那是个百废待兴的年代，是天赐良缘，我有幸家居王城公园，可以朝夕与牡丹相伴，牡丹成为我心灵的知己。从含苞待放到遍地凋零，足以让我在阴晴雨晦中尽情地与之对语。揣摩、感悟。每一年，我都与牡丹一起，好像匆匆地度过了高贵而完美的一生。就这样几生几死，几死几生，我似乎悟到了点牡丹的真谛与人生的真谛。

一日，明月高悬，万籁俱寂，我徜徉在牡丹园中，只有在我同牡丹低语时，内心感到了这远离尘世的宁静、安详与满足。皎洁的月光洒落在我最喜爱的"夜光白"——白牡丹上，纯净、无瑕、剔透，有如白玉般的花瓣，那完美绽放的姿态，真是天之造化，鬼斧神工，宛若天女下凡，给人间带来了无上清凉的境界。我在恣意地享受着，只感到心灵受到了一次净化、洗礼。啊！是白牡丹的高洁在寻找我心灵那高洁的层面，这正是牡丹给予世间的默默无语的奉献。

又一日，霞光万道，紫气东来，和煦的春风里，怒放的魏紫——红牡丹，吸允着天地之气，蕴育着河洛文明厚土的精髓，不卑不亢，傲然挺立，悄然昭示着世间，我感到的是高贵，高贵的姿态，高贵的花魂，是圆满的高贵，高贵在撞击着心扉。古往今来，人们都将牡丹谓为富贵，仅一字之差，便可道出人们内心的索求。在"文革"阴郁的日子里，是牡丹高贵的花魂在伴着我那颗受伤的心，它是我生命的伴侣与精神的依托。此时，在我心灵的深处，魏紫的高贵与华夏河洛文明的高贵深深地扎根。牡丹在悄然地昭示什么呢？在昭示生命的价值和生存的品味。

再一日，阴云密布，狂风大作，天公无情，暴雨将至，我心头一紧，冲出门外，多想张开擎天的臂膀，护佑着这弱小的生灵，可只恨自己的能力与花一样弱小，也只有在暴风雨中与之同甘共苦，一同接受天公的蹂躏、考验与恩赐。花在雨中宁折不弯。大雨在洗净了空气中的尘垢后，姚黄与赵粉，真是黄的愈鲜，粉的更艳。当天空绽开笑脸时，我环顾园中，千朵万朵突然一同开放，千姿百态，仪态万方。啊，阴霾怎能遮住太阳，乌云岂能障蔽蓝天。当暴风雨后，牡丹更加灿烂，世界更加光明，也愿我的心像蓝天一样一览无余，以光明的心性面对人生。

还一日，遍地凋零，魏紫谢了，夜光白凋了，豆绿老了，赵粉枯了，姚黄不见了，洛阳红也风烛残年了，当代大文豪郭沫若谓："只觉得败了风光，令人惆怅。"古今的文人骚客也只是发出一丝感叹而已。伫立在落英缤纷之中，引发我思绪的律动，牡丹匆匆地来，匆匆地走，那么，给予，便是它重要的职责：它给予世间最完美的享受，誉为国色天香，它给予人们高品位的精神愉悦，它给予我深层次的启迪，给予善，给予和谐，给予高贵，给予纯净，给予圆满，给予希冀。这种给予，不是我们的生命最最需要的高尚品质吗？！

面对着满园春色，盛开的牡丹，我用心去感悟，用心去碰撞，将心中的牡丹、眼中的牡丹、手中的牡丹融入到爱与给予之中……

与河南省委书记、省人大主任卢展工合影

中国书协顾问沈鹏为王绣题字

全国美代会期间与中国美协顾问刘文西合影

与中国美协副主席、国家画院院长杨晓阳合影

与国家画院副院长张江舟、著名画家陈钰铭合影

印度前总理拉奥为王绣题字

全国美代会期间与国家画院常务副院长卢禹舜等画家合影

为解放军战士作画

拜访台湾著名国画家

中国艺术家代表团在欧洲考察

与日本友人合影

2003年率团赴日本进行文化艺术交流

与中国美协名誉主席靳尚谊合影

与中国美协主席刘大为合影

与中国书协主席张海合影

为澳门前特首何厚铧作画

2009年中国艺术家代表团访欧期间与卢森堡大公国大公合影

与少林寺方丈释永信、中国佛学院济群法师合影

2007年韩国个人画展开幕式

2010年与日本书友社艺术家们合影

与中国美协主席刘大为、著名画家谢志高等在欧洲采风

与国外友人合影

为平乐牡丹村农民画家示范

在意大利博物馆考察名画复制

图书在版编目(CIP)数据

国色丹青：王绣牡丹画精品集/王绣绘.—郑州：河南美术出版社，2010.12
ISBN 978-7—5401—2069—6

I.①国… Ⅱ.①王… Ⅲ.①牡丹—工笔画：花卉画—作品集—中国—现代②牡
丹—写意画：花卉画—作品集—中国—现代 Ⅳ.①J222.7

中国版本图书馆CIP数据核字（2010）第206531号

书　　名　国色丹青
　　　　　　王绣牡丹画精品集
作　　者　王　绣
责任编辑　陈　宁
责任校对　李　娟　敖敬华
装帧设计　陈　宁
出版发行　河南美术出版社
地　　址　郑州市经五路66号
电　　话　(0371) 65727637
传　　真　(0371) 65737183
制　　版　河南金鼎美术设计制作有限公司
印　　刷　郑州新海岸电脑彩色制印有限公司
开　　本　889mm×1194mm　1/16
印　　张　6
印　　数　4001-7000册
版　　次　2010年12月第1版
印　　次　2011年1月第2次印刷
书　　号　ISBN 978-7-5401-2069-6
定　　价　42.00元